나는 손을 움직여 일하는 것을 좋아한다. 흙을 파서 나무를 심는다든지 돌담을 쌓는다든지 흙으로 빚는 것은 무엇이든지 좋아한다.

김기철의
흙장난

지은이 | 김기철
사진 | 김규호
초판 1쇄 펴냄 | 2012년 11월 15일
기획 | 나무선
편집 | 고유진
마케팅 | 양승우, 최희은
디자인 | 나인플러스
임프린트 | 시골생활
펴낸곳 | 도서출판 도솔
펴낸이 | 최정환
주소 | 121-841 서울시 마포구 서교동 460-8
전화 | 02-335-5755
팩스 | 02-335-6069
E-mail | sigolbooks@naver.com
등록번호 | 제1-867호
등록일자 | 1989년 1월 17일

저작권자 ⓒ 김기철, 2012

ISBN 978-89-7220-739-9 03600

김기철 의

흙장난

도예 · 농사 · 마당

글 김기철 ― 사진 김규호

시골
생활

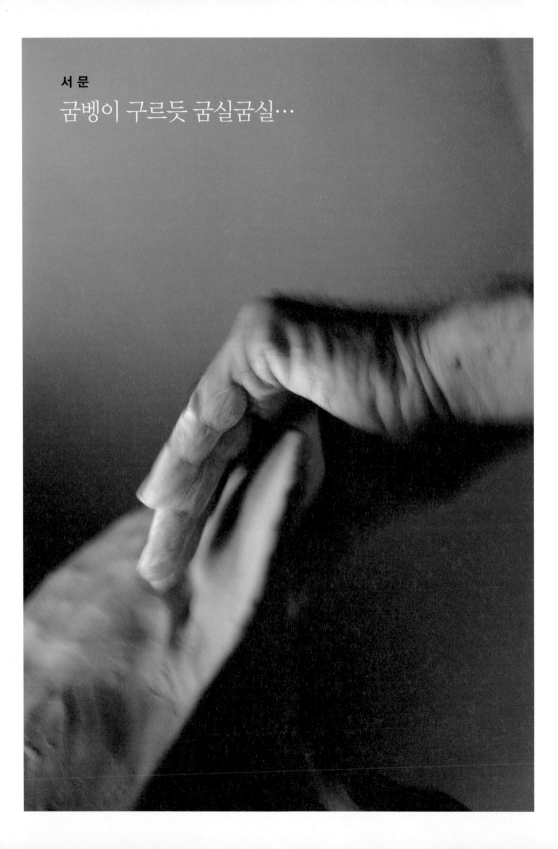

굼벵이 구르듯 굼실굼실…

'흙장난'이란 말을 떠올리고 보니까 철부지 아이들이 흙바닥에 퍼질러 앉아 놀다가 입고 있는 옷이고 손발이고 모두 흙투성이가 되어 집에 들어가면 엄마한테 야단을 맞고 눈물을 짜는 광경이 떠올라 슬그머니 웃음이 나오려고 한다. 이 책을 내는 것이 꼭 그와 같은 것 같기에 어디라도 도망질을 치고 싶은 심정이 되기도 하니 과연 찬사를 받을 만한 구석이 있는지, 아니면 천방지축 개구쟁이 버릇이 발동돼 남의 질책이나 받는 꼴이 되지 않을까 적이 걱정이 되지 않을 수 없다.

 아무튼 나라는 위인은 그냥 형편 돌아가는 대로 남의 팔에 끌려 오늘날까지 용하게도 살아온 것 같다. 누구들처럼 뚜렷한 인생의 목표를 세워놓고 죽기 살기로 최선을 다해 매진해온 인생이 아니라 그날그날 굼벵이 구르듯 굼실굼실 어디론가 기어간 곳이 이 지점에 와 있다고 믿는다. 다만 '내 주제에 전생에 무슨 좋은 일을 했기에…'라는 생각으로 늘 고마워하고 살아온 것만은 사실이다. 내 주변에 계신 수많은 분들의 우정 깊은 보살핌으로 자연과 벗하고 농사와 도자기를 한껏 누리며 노년을 지낼 수 있다는 것이 큰 행운이 아닐 수 없으니 말이다.

 '흙투성이 철부지 아이의 버릇에서 벗어나 진정 흙을 사랑하는 경지에까지 이르렀으면…' 하는 마음이 간절할 뿐이다. 수고하신 모든 분들께 감사드린다.

2012년 10월 28일 곤지암에서

지헌(知軒) 김기철

유약을 바르지 않고
맨살로 구워낸 작품들 …

　나는 오두막을 오가는 길에 이따금 경기도 광주 곤지암에 있는 '보원요'
에 들러 시원스런 대청마루에 놓인 그릇들을 둘러보며 망중한을 누린다.
그곳 가마에서 빚은 연한 옥색을 머금은 듯한 맑은 백자의 때깔이 마음에
들어 눈으로 안복을 누리고, 찻잔과 항아리를 매만지고 쓰다듬으면서 즐
길 때가 있다. 내가 오래전부터 아끼면서 쓰고 있는, 전이 얇고 굽이 알맞
고 때깔이 해맑은 찻잔도 이 가마에서 빚은 그릇이다.

　며칠 전 오래간만에 가마에 들렀더니, 주인인 김기철 님이 올가을 전시
를 위해 새로 빚은 낯선 그릇들을 보여주었다. 유약을 바르지 않은 채 맨
살로 구워낸 그릇들인데 백자와는 또 다른 친밀감으로 다가섰다. 그 질감
이 매끄럽고 차가운 백자와는 달리 푸근하고 따뜻하게 느껴졌다. 시골의
논길이나 밭둑에서 옛 친구의 손을 잡았을 때, 조금은 거칠지만 다정하게
묻어오는 그런 촉감이었다.

　그리고 놀라운 것은 밝은 갈색을 띤 그 빛깔이다. 일찍이 다른 도자기
에서는 볼 수 없었던 희한한 빛이다. 산길에 이슬을 머금고 누워 있는 가
랑잎 같기도 하고, 잘 익은 배 같기도 한 그 빛깔이 어디에서 온 것인지 궁
금했다. 그것은 더 물을 것도 없이 자연의 신비다. 흙과 물과 불과 바람의
작용으로 이루어진 자연의 신비한 조화다.

　재래식 용가마 속에서 흙과 물기와 소나무 장작의 불기운과 그을음, 거
기에 공기의 오묘한 어울림이 빚어낸 빛깔이다. 이물질인 유약을 바르지
않았기 때문에 이런 천연스런 빛깔을 띠게 된 것이다. 그리고 이 천연스
런 빛깔은 시간이 지날수록 새롭게 피어난다. 그 까닭은 그릇이 숨을 쉬
기 때문이다.

<div align="right">– 법정스님(1995년 김기철 도예전 도록에서)</div>

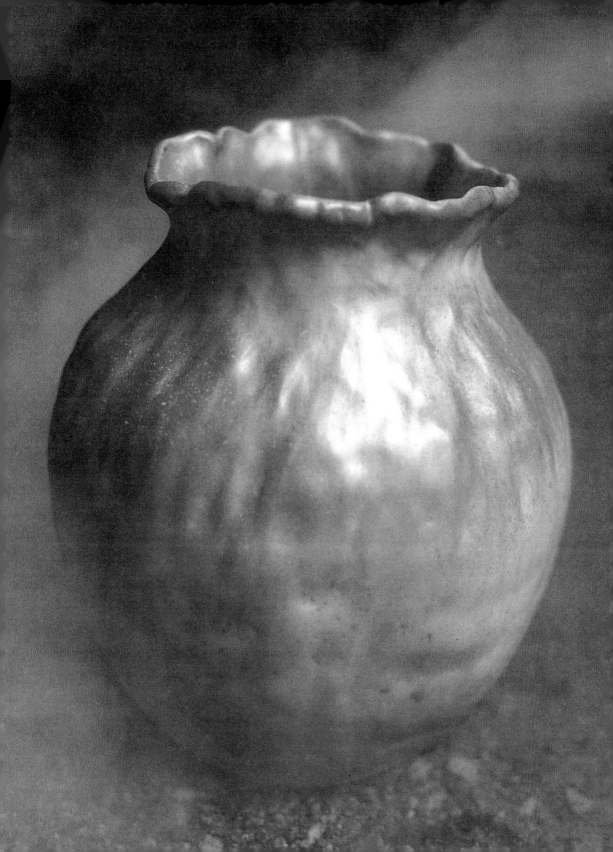

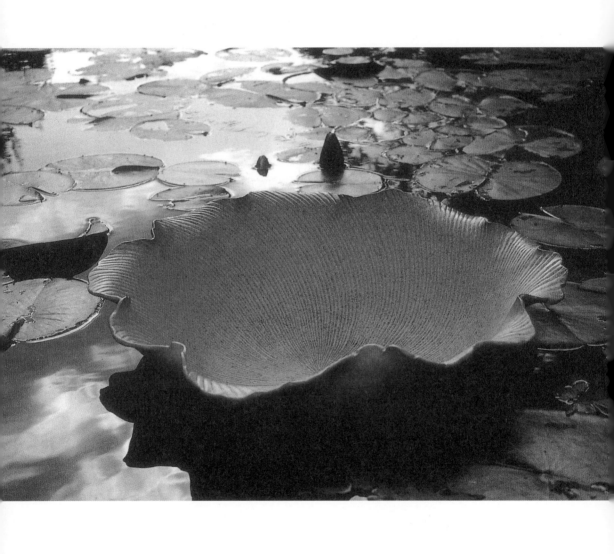

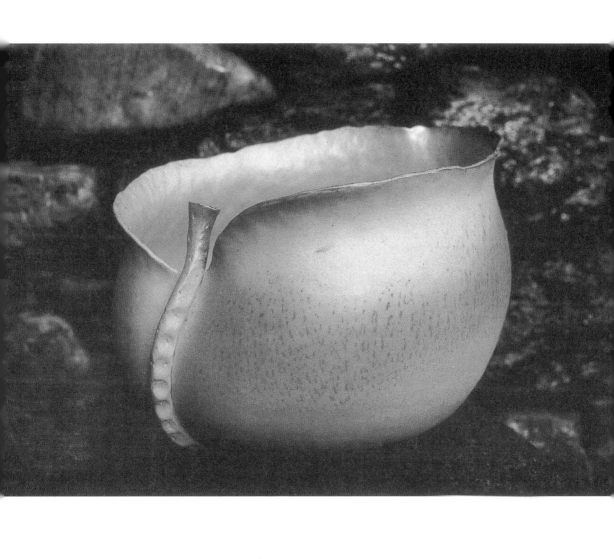

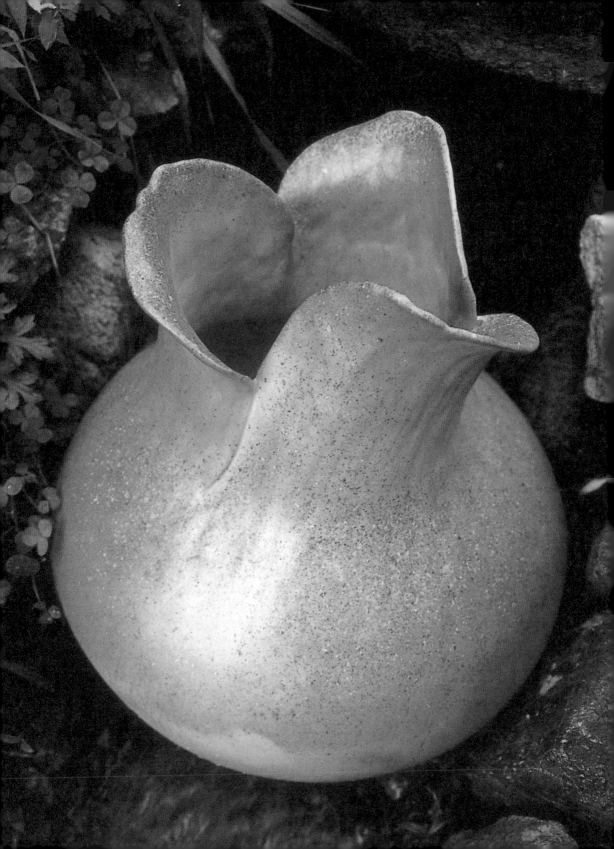

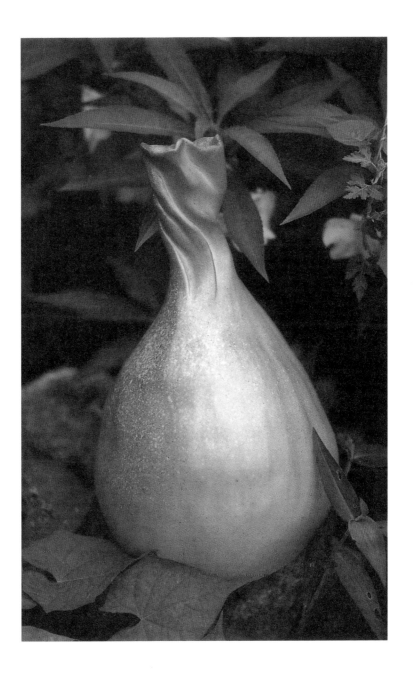

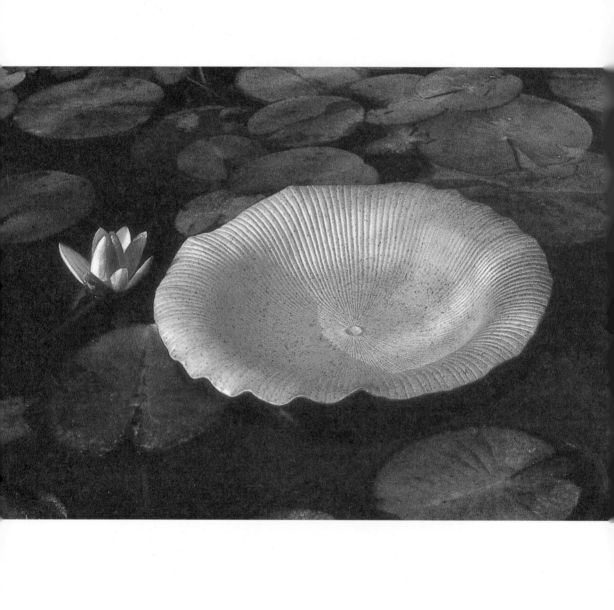

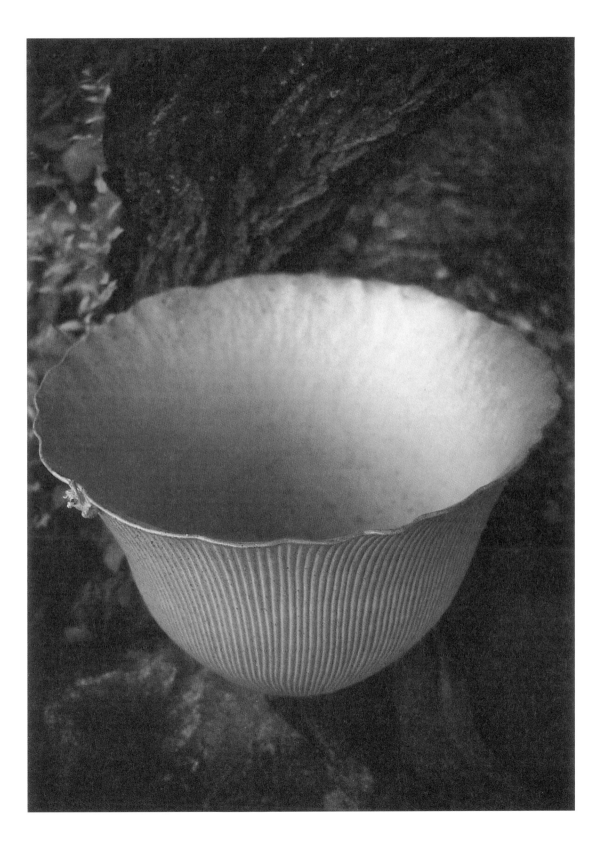

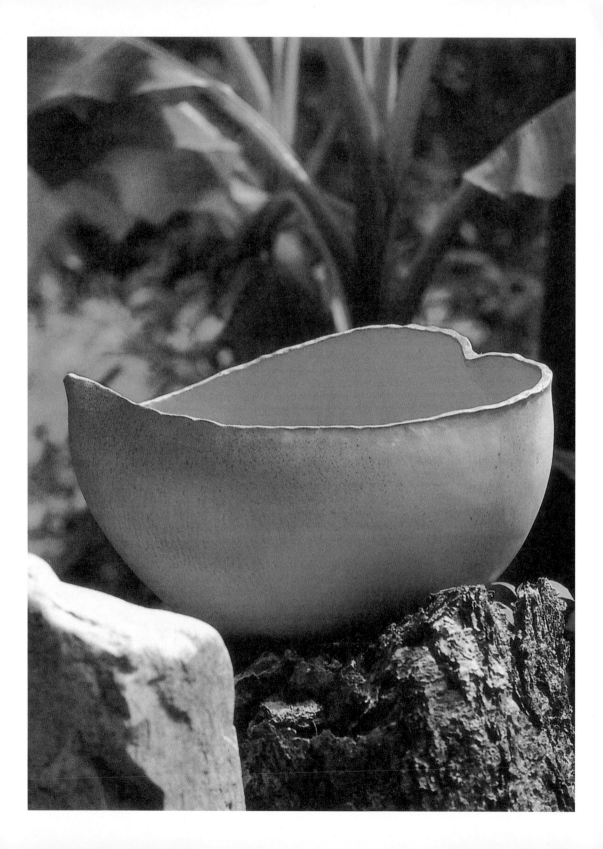

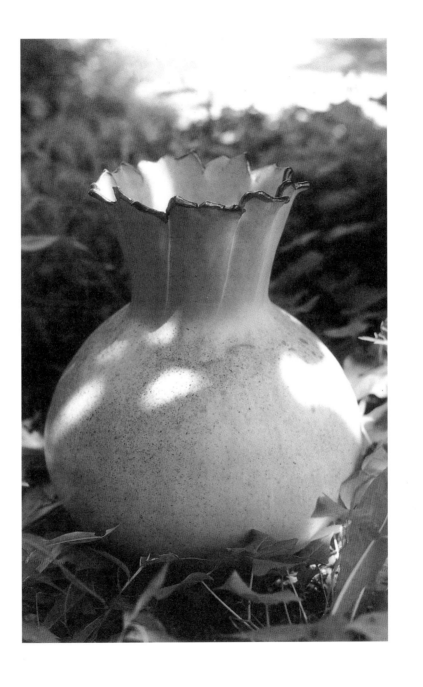

차 례

서문 005

1부 평생소원은 꽃 심을 마당

내가 소원하던 삶 020

흙장난 027

토종 정원 036

흙마당 039

내가 그리는 고향 040

토방을 짓다 044

창호문 050

반닫이 053

뒷간 054

돌담 060

들꽃들의 노래 065

꽃꽂이 072

연 향기 076

나의 후각 085

호사스런 밥상 088

백팔배 091

녹두밥 한 그릇 092

내가 아는 법정스님 095

2부 흙장난

흙을 벗 삼아 106

어린 시절 108

결혼 113

새로운 시작 118

곤지암에 도자기 가마를 시작하다 128

백 평 전시장 겸 작업장을 짓다 132

백자 전시회 140

내 도자기는 자연에서 왔다 144

조선소나무 용가마 163

농사 이야기 180

소박한 밥상 186

가마 생일잔치 188

해외 초대전 194

자연스런 전시 공간 206

마당 가꾸기 212

꽃 피는 산골 만들기 216

시골에 사는 복 219

세 분의 스승 221

원형 그대로의 음식 230

정직한 농사와 시골 음식 236

글쓰기의 원천은 어머니 240

농사와 도자기 가마 운영 243

잠자듯 눈을 감을 수 있다면 247

감사와 인정을 나누며 252

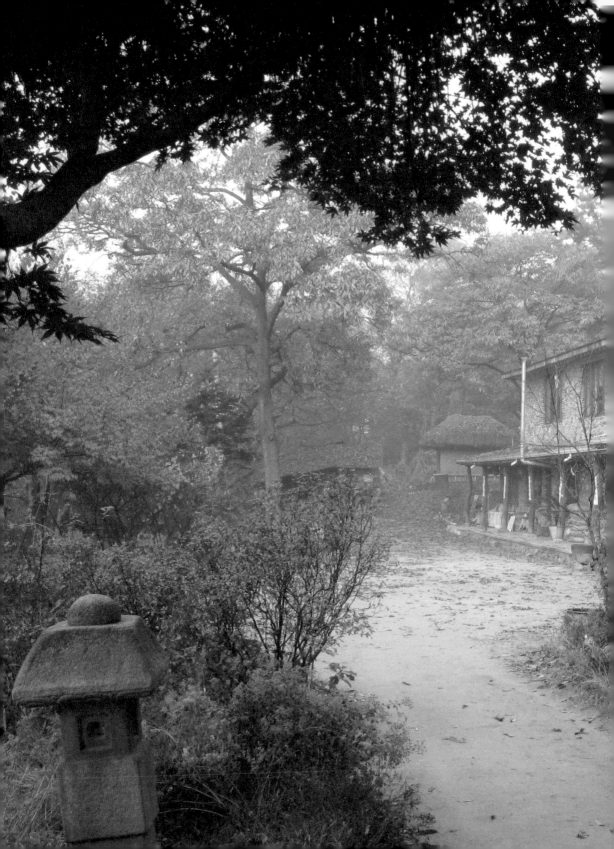

평생소원은 꽃 심을 마당

1

내가 소원하던 삶

어려서부터 나는 꽃을 좋아했다. 그래서인지 하기 싫은 공부를 해 대학까지 나오고도 기껏 바라는 것이 꽃 심을 마당이 있으면 한 칸 오두막도 좋겠다는 생각을 했다. 뜻이 있으면 길이 열리게 돼 있음인지 그야말로 신촌 변두리 창천동 산비탈에 그와 똑같은 무허가 집 마당이 하늘에서 내려준 것처럼 서너 평 온갖 잡동사니로 볼썽사납게 나자빠져 있었다. 그릇이 좀 컸더라면 적어도 이삼십 평은 됐을는지도 모르는데 고작 바라는 것이 코딱지만 한 것이어서 그것도 감지덕지 하늘이 내려준 큰 복이라고 감격하며 꽃밭을 일궜다.

아무튼 양지바른 꽃밭은 낙원이었다. 그야말로 미친년 볼기짝만 한 화단에 심을 것은 너무나 많았다. 심을 틈도 없건만 학교가 끝나면 종로5가나 신촌 로터리를 한 바퀴 도는 것이 퇴근길의 즐거움이었다. 사실 그만큼의 열정이면 그 꽃밭의 몇백 배가 된다 해도 그럴 듯하게 해냈을 것이다.

지금 생각해보면 별것도 아닌 화초가 왜 그렇게 심고 싶었던지 안타까운 심정으로

어려서부터 나는 꽃을 좋아했다.
그래서인지 하기 싫은 공부를 해 대학까지 나오고도 기껏 바라는 것이
꽃 심을 마당이 있으면 한 칸 오두막도 좋겠다는 생각을 했다.

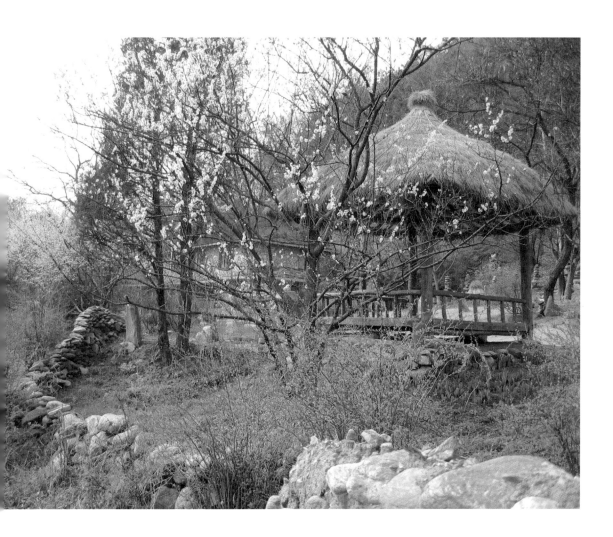

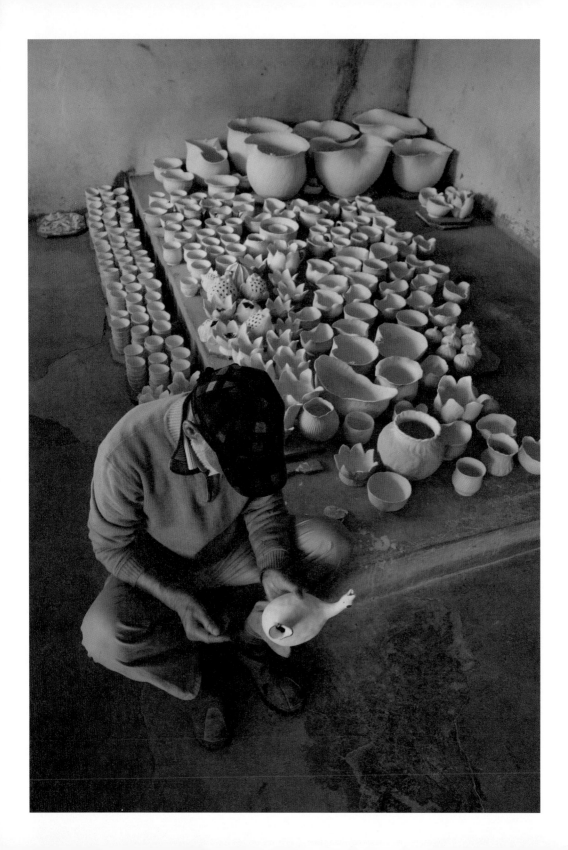

기웃거리기만 했다. 길바닥에 팔리지 않고 시 들어가는 작약이며 모란 같은 것들을 싼값에 팔면 누구나 사다가 심어 죽이지는 않을 텐데, 지 겹게도 팔리지 않아 땡볕에 죽어가는 것을 바라볼 때마다 아까워 죽을 지경이었다. 내 형편은 살 돈도, 심을 땅도 없는 주제에 무엇 하러 날이면 날마다 퇴근시간이나, 아침 출근 버스 차창으로 그것을 확인하려 들었는지 이제 돌이켜보면 참으로 딱한, 주제 넘는 짓이었다.

세상을 끈질기게 살다 보면 운수대통이라는 것이 있는 모양이다. 여기서 말하는 운수대통 또한 내 수준에서 하는 말이다. 기껏 누구 눈치 안 보고 꽃과 나무를 마음대로 심고, 제법 넓은 울안을 꽃향기 속에서 거닐 수 있다는 팔자, 그리고 일 년 열두 달 먹을 수 있는 농사지어 오는 손님 점심 한 끼라도 대접할 수 있다는 것만으로도 내게는 소원하던 꿈이 이루어졌다고 믿고 싶다.

세상만사를 아등바등하지 않고 물 흐르듯 살아왔건만 신기하게도 모든 일이 잘 풀려 남한테 돈 꾸러 갈 일은 없었다. 참으로 고마운 것은 30여 년 전 대학에 발을 붙이느냐, 아니면 밭고랑 신세를 지고 사느냐 하는 기로에 놓였을 때 용케도 주제 파악을 제대로 해서 후자를 택하게 된 것이다. 덧붙여 덤으로 도자기까지 하게 되어 밖에서고 안에 서고 흙과 더불어 살고 있다는 사실이다. 늙으면 무료하고 활력을 잃

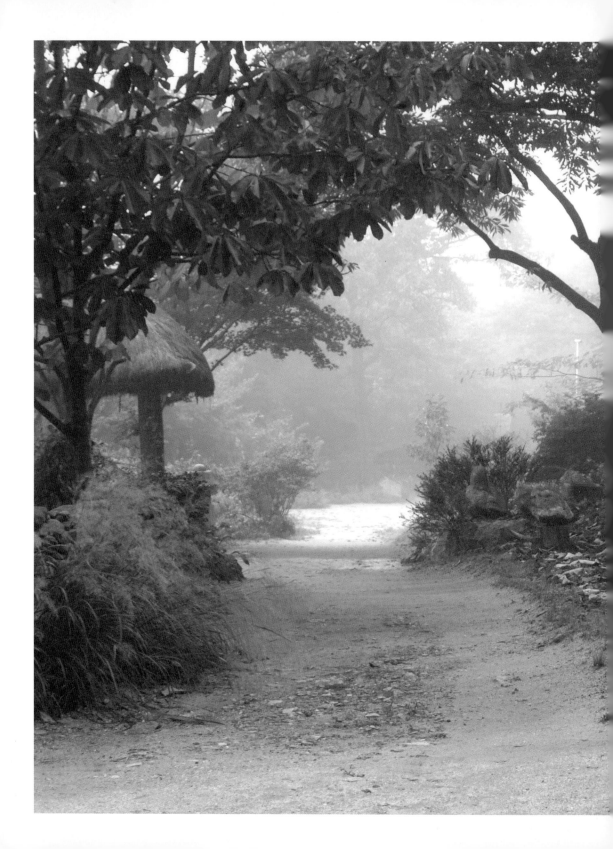

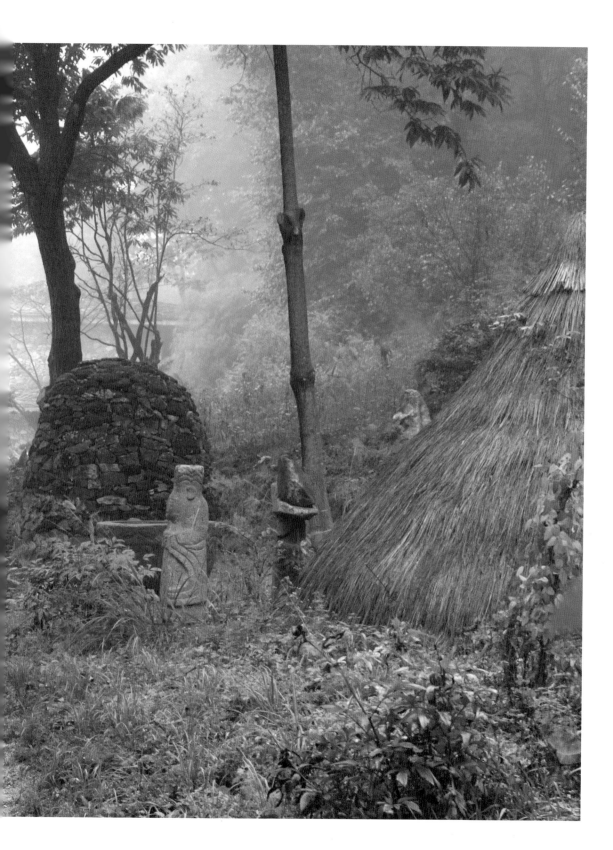

기 쉬운데 비록 손발 움직이는 노동일망정 할 일이 줄을 서고 있는 늘
그막 삶이 더할 수 없이 고맙다. 결국 내가 소원하던 삶은 이루어진 셈
이다.

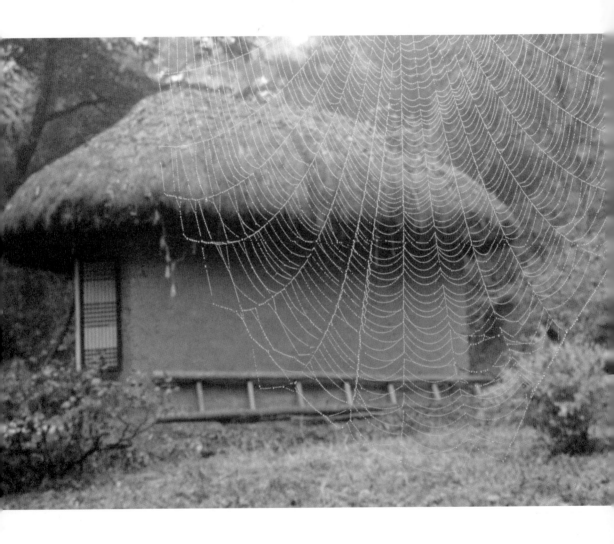

흙장난

　나의 도자기의 뿌리는 자연이다. 나는 아주 어렸을 적부터 흙을 좋아했고, 거기 자라는 나무와 꽃, 그리고 풀잎에서까지 감동을 받았다. 자연은 경이롭고 위대하다. 해와 달이 그렇고 산과 바다가 그렇다. 그러나 나는 크고 대단한 우주적인 것에서보다는 연약하고 섬세한 들꽃 같은 데서 생명의 신비를 느낀다. 나의 작품 소재들 역시 작고 여린 생명들에서 나오고 그 작업 과정도 즐겁다.

　나는 처음부터 지극히 단순한 기분으로 도자기와 만나게 되었다. 무슨 대단한 예술 작품을 창작하겠다는 목적은 아니었다. 다만 우리 도자기의, 특히 백자의 그 맑고 깊은 빛깔에 끌리어 뛰어들게 되었다. 첫 번째 전시회에서 말했듯이 '바닷물의 그 빛깔에만 현혹되어 깊이를 모르고 뛰어드는' 바보였다. 그러나 '물고기 밥'이 되지 않고 '오색영롱한 진주를 건져내는 경우'를 꿈꾸고 있었는지도 모른다. 그것은

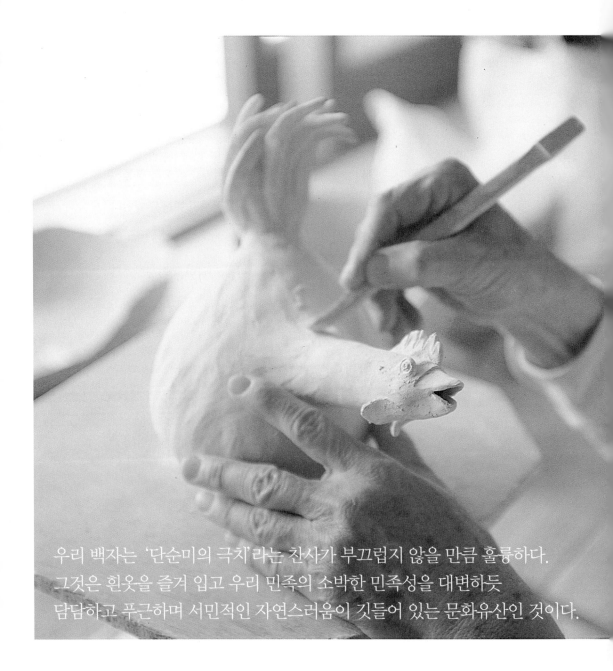

우리 백자는 '단순미의 극치'라는 찬사가 부끄럽지 않을 만큼 훌륭하다.
그것은 흰옷을 즐겨 입고 우리 민족의 소박한 민족성을 대변하듯
담담하고 푸근하며 서민적인 자연스러움이 깃들어 있는 문화유산인 것이다.

우리 조상들이 쌓아올린 그 찬란한 탑이 역사의 유물로만 머물러 있을 게 아니라 보다 훌륭한 또 한 층을 올려놓는 일이 우리의 임무라고 생각하고 있기 때문이다.

여름날 소나기가 스치고 지난 다음에 물 위에 떠 있는 연잎은 인상적이었다. 그 시원하고 부드러운 연잎에는 옥구슬 같은 물방울이 구르고 귀여운 청개구리가 눈알을 반짝였다. 여기에 참으로 오묘한 자연의 아름다움이 살아 숨 쉬고 있다. 그렇기에 내가 즐겨 만드는 형태는 이러한 식물의 잎사귀와 꽃과 열매가 바람에 날리듯 너울대는 것이 주조를 이룬다. 그것은 어디까지나 전통에 뿌리를 둔 백자다. 우리 백자는 '단순미의 극치'라는 찬사가 부끄럽지 않을 만큼 훌륭하다. 그것은 흰옷을 즐겨 입고 우리 민족의 소박한 민족성을 대변하듯 담담하고 푸근하며 서민적인 자연스러움이 깃들어 있는 문화유산인 것이다.

나는 흙(clay)과 유약을 직접 만들고, 전기나 기계를 이용하는 일 없이 순전히 손으로 제작한다. 굽는 과정에서도 전통적인 용가마를 고수하고 있다. 어차피 이야기가 나온 김에 군소리 같지만 제작 과정을

소개한다. 우선 몇 종류의 흙을 적합한 비율로 수비(水飛)를 해서 말려 지하 저장고에 넣어두고 쓰는데 쓸 만큼 꺼내 질을 밟고 꼬막을 밀어놓고 떼어서 쓴다. 그 다음은 빚어놓은 것들을 물 손질해서 초벌구이와 재벌구이를 한다. 도자기의 최종적인 성패는 재벌에서 판가름이 난다. 불은 보통 40시간 정도인데 상황에 따라 그 이상 걸리기도 한다. 이 과정은 목욕재계하는 정성과 극히 어려운 정신집중과 체험을 전제로 한다. 한마디로 까다롭기 짝이 없는 불길의 흐름을 맞춰야 하며, 따라서 불의 조화가 신비롭게 작용해주기를 빌어야 한다. 어떻든, 구운 다음 최소한 일주일은 식혀서 꺼낸다. 그 성공률은 일반적으로 30퍼센트 정도다. 그러나 그 기준은 애매모호하다는 것을 밝혀둔다.

그렇다면 무엇 때문에 그렇게 힘든 전통적 방법을 고수하는 것인가? 나는 진정 도자기의 진가는 여기에 있다고 믿고 있다. 첨단과학으로 치닫는 현대문명 속에서 상실되는 인간성을 되찾는 길이 원시로 돌아가는 일이라고 믿기 때문에 지극히 비능률적이고 바보같이 보이는 짓을 하고 있다.

우리 백자는 이 땅에서 자란 육송을 때서 구웠을 때 맑고 은은한 빛깔과 질감이 나올 수 있다. 소나무가 타면서 나오는 불길 속의 성분이 유약 역할을 해서 가스나 전기로 단순히 굽는 것 이상의 신비한 작용을 해주기 때문에 볼수록 깊고 푸근한 느낌을 주는 것이다. 그뿐 아니

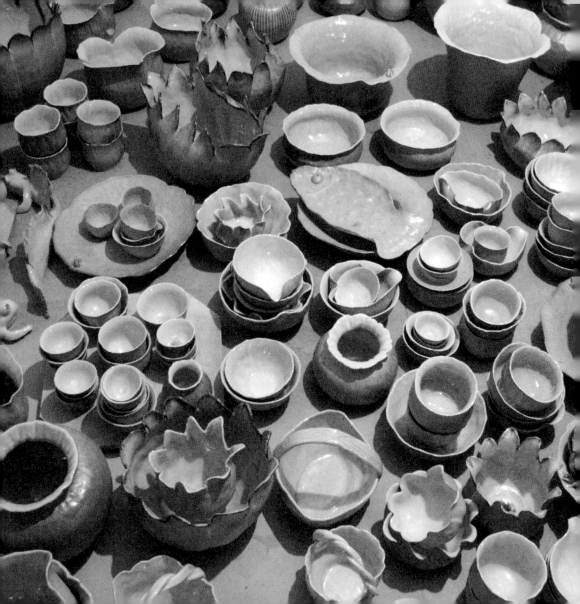

라 해가 갈수록 그 빛깔은 점점 더 맑고 화사하게 좋아지고, 심지어 보는 사람의 기분에 따라 계곡물처럼 맑게도 혹은 흐린 날씨처럼 흐리게도 느껴지는 것이다.

우리가 어렸을 때는 아이들의 놀이가 주로 흙장난이었다. 땅바닥의 흙을 물에 개어서 기분 나는 대로 장난을 하는 것이었다. 나의 흙장난 역시 이와 별다름이 없다. 그것은 어떻든 흙과 친해지는 일이다. 그러자면 흙의 성질을 거스르지 않고 순리를 따를 때 의도하는 형태가 만들어진다고 믿고 있다. 마치 어린아이가 어른 보기에 유치하기 짝이 없는 것을 만들어놓고도 좋아하듯이 그런 기분으로 빚게 된다. 부끄러운 고백이지만 예술가로서 탐구하고 고뇌하는 일이 거의 없다. 그냥 쉽게 자연스럽게 해나간다고 볼 수 있다.

다만 살아 숨 쉬는 도자기, 바람에 날리는 듯한 형태다. 다시 말해 균형을 잃은 듯하지만 균형이 잡혀 있는 모양을 말한다. 어차피 주제가 크게는 자연, 구체적으로는 주로 식물이기 때문에 지극히 자연스럽고 섬세한, 생명력 넘치는 존재로 태어나기를 바란다. 거기에 하나 더 욕심을 말하자면 불의 심판을 거쳐, 또는 청개구리 같은 생명

체가 있어서 보는 이로 하여금 웃음을 자아내게 한다면 더 바랄 게 없다. 나의 흙장난은 결국 흙과 물과 불의 조화로 영구불변한 하나의 생명체로 태어나는 것이 궁극적인 꿈이라고 볼 수 있다.

　나는 손을 움직여 일하는 것을 좋아한다. 흙을 파서 나무를 심는다든지 돌담, 돌탑을 쌓는 것을 비롯해서 흙으로 빚는 것은 무엇이든지 좋아한다. 나의 생활철학이라고 할까, 주의주장은 죽으면 썩어질 손인데 무엇 때문에 아껴서 쓰지 않느냐는 것이다. 우리가 살아 있는 동안 풀기가 있는 한은 부지런히 써야지 그냥 놓아두라고 태어날 때 달고 나온 것은 아니기 때문이다.

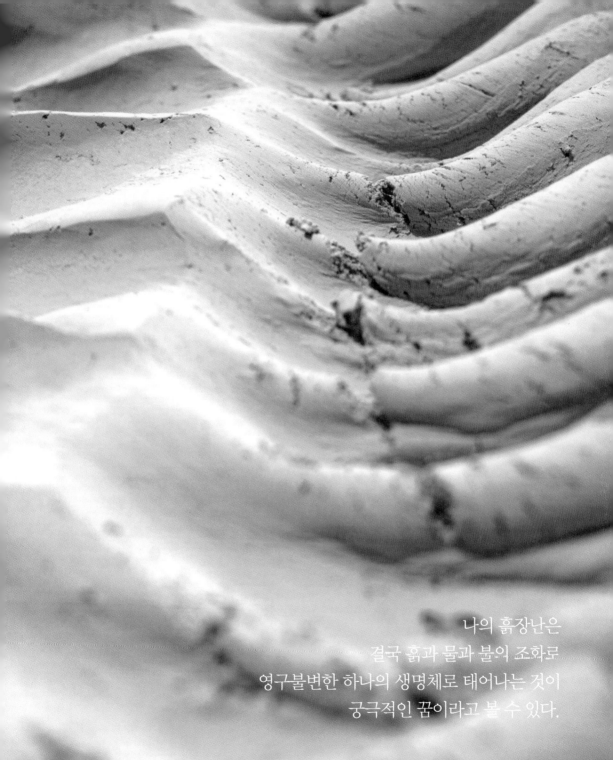

나의 흙장난은
결국 흙과 물과 불이 조화로
영구불변한 하나의 생명체로 태어나는 것이
궁극적인 꿈이라고 볼 수 있다.

토종 정원

나는 아주 손쉬운 것부터 시작했다. 정신적인 것이나 학문적인 것은 애초에 해볼 엄두도 못 내고 우선 손발을 움직여 할 수 있는 것에 일하는 맛을 들였다. 말하자면 막노동꾼이 삽이나 괭이를 들고 땅을 파서 무엇이고 심는 일 같은 것이다. 그렇다고 나는 닥치는 대로 아무거나 마구 심어대는 것이 아니라 조상 적부터 내려오는 순수한 우리 것이냐는 원칙을 세워놓고 있다. 국화 하나만 보더라도 인위적인 개량을 거듭한 탐스러운 국화보다는 아무렇게나 담장 밑에 피어 있는 막국화가 더 좋다. 그러고 보니 빛깔이나 형태가 요란한 서양 화초는 우리 울안에 발을 들여놓을 틈이 없다. 우리 돌담이나 싸리울 밑에는 채송화, 봉선화, 백일홍, 분꽃 같은 것이 훨씬 정답다. 초가지붕을 타고 올라가는 박꽃이며 뒤꼍 장독대 가의 모란, 석류, 옥잠화 같은 것들이 그 빛깔과 향기를 더해준다.

닥치는 대로 아무거나 마구 심어대는 것이 아니라
조상 적부터 내려오는 순수한 우리 것이냐는
원칙을 세워놓고 있다.

흙마당

마당은 잔디가 아니라 흙마당이다. 한여름 소나기가 한차례 지나갈 때의 흙내음은 김이 오르는 무쇠솥 꽁보리밥처럼 구수하다. 우리 것이 좋다고 늘어놓는 데는 어쩔 수 없이 역설적인 면이 없지 않다. 자칫 가난과 무능의 변명일 수도 있다. 그러나 자연과 대결해서 정복하지 않고 겸허하게 순응한다는 것을 어떻게 해석해야 할까? 나는 터키산 카펫을 깐 실내보다는 왕골자리를 편 마룻바닥이 좋고 네모반듯한 양옥보다는 기우뚱한 토담방이 좋다. 나는 우리 여인네의 곱게 차려입은 치마저고리보다 더 우아하고 맵시 있는 옷을 지금까지 보지 못했다. 우리 것은 무엇이고 좋다. 적어도 내 마음은 그렇다. 산이 좋고 물이 좋고 하늘이 좋다.

내가 그리는 고향

　나는 가끔 이런 고향을 그린다. 봄이면 복사꽃, 살구꽃이 활짝 피고 마을 앞에는 고목 느티나무가 있어서 남녀노소가 한데 어우러져 먹고 마시고 노래하고 춤을 추며 신명을 풀고, 때로는 소리 지르며 삿대질을 하는 그런 풍토면 좋겠다. 또 적당한 미신도 있어서 마을 굿을 볼 수 있다면 더욱 좋을 것 같고, 사람들도 조금은 어리석은 듯 나무귀신, 대청귀신 심지어 똥뒷간귀신까지 있다고 믿고, 수백 년 묵은 나무나 조상 대대로 살아오던 집을 함부로 두들겨 부숴 없애는 짓을 두려워했으면 좋다. 비록 텔레비전, 냉장고가 없고 쇠고기 살점이나 생선 토막은 일 년에 몇 번 구경 못한다 하더라도 동짓날이면 팥죽을 쑤어 이웃에 돌리는 풍습이 되살아났으면 좋겠다.

　제발 도랑물이 맑아 그 물에 세수하고 푸성귀를 헹구어 먹을 수 있었으면 좋겠다. 그리고 좁디좁은 터전에 젖소나 돼지를 가두고 사료 걱정, 오물 걱정하기보다는 신선한 채마를 가꾸어 먹었으면 좋겠다. 또 좀 귀찮고 힘들지만 다시 초가지붕을 잇고, 토담도 치고, 참새들도 겨울이면 폭신한 추녀 속에 둥지를 틀게 해줬으면 좋겠다. 그리고 집

그러나 뭐니 뭐니 해도 그 속을 지키는 것은 사람이다.
된장찌개, 김치 한 가지라도 따끈따끈한 밥 한 그릇과
정성스레 차려다줄 때 우리의 영혼은 살이 찐다.

집마다 감나무, 대추나무, 모과나무 고목들이 있어서 우리의 영혼이 깃들 수 있는 보금자리가 되었으면 얼마나 좋을까! 울안에는 어느 때고 갖가지 우리 꽃이 피어나서 이것이 바로 고향 정취로구나 하는 것을 보여주었으면…. 뒤꼍에는 석류 한 그루와 모란, 작약이 있고 토종 꿀 통 두어 개쯤 서 있으면 더욱 좋겠고, 앞마당 울 밑에는 떠오르는 햇살에 채송화, 나팔꽃이, 석양 노을에 분꽃이 교대로 입을 열고, 백일홍, 맨드라미, 과꽃, 수국, 떡비름, 봉숭아, 국화 같은 것이 다소곳이 무리지어 있으면 더 바랄 게 없겠다.

그러나 뭐니 뭐니 해도 그 속을 지키는 것은 사람이다. 된장찌개, 김치 한 가지라도 따끈따끈한 밥 한 그릇과 정성스레 차려다줄 때 우리의 영혼은 살이 찐다. 떠나올 때는 하루라도 더 머물고 가라고 붙들고 콩 한 됫박, 묵나물 한 뭉치라도 기어이 들려 내보내는 그런 인정이면 가슴이 뭉클할 것이다. 나의 어릴 적 고향은 바로 이런 곳이었다.

토방을 짓다

나는 여러 해 전부터 이런 토방(土房)을 짓고 싶었다. 기껏해야 두 평 정도 되는 불 때는 흙방 하나를 만드는 데 뭐가 그리 대단한 계획이라고 몇 해씩 소원을 담고 있었냐고 코웃음 칠지도 모르겠다. 그러나 요즘처럼 전문화되어 있는 시대에 하나부터 열까지 남의 손을 빌리지 않고 모든 재료를 마련해서 직접 지었다는 것과, 남들은 그보다 몇십 배 더 좋은 옛집을 헐어버리고 살기 편하게 넓고 번듯한 현대주택을 기세 좋게 올리는 판에 시대착오적인 발상으로 산간벽지 가난한 사람의 단칸 오막살이만도 못한 것을 지어놓고 흐뭇해한다는 사실이다.

우리는 진흙 벽돌을 찍고 자연석 구들장을 구했다. 서까래 역시 소나무 껍질을 까서 말렸고 천장은 지난 늦가을 베어두었던 억새풀을 칡넝쿨로 가지런히 엮어 서까래 위에 깔았다. 그 위에 외떼기를 깔고 진흙을 개어 덮었다. 그런 다음 다시 억새풀 헝클어진 것을 깔고 이엉을 이었다. 이제 지붕은 초가가 된 셈이다. 그 다음은 역시 진흙을 쳐서 모래와 섞어 벽과 방바닥을 발랐다. 실은 벽이고 바닥이고 모두 진흙물 맥질을 해서 토굴 속 같은 분위기를 원했지만 아무래도 너무 품

이 방에서는 옛날이야기가 꽃을 피웠고
질화로의 군밤 냄새가 구수했으며 닿지 않은 인정이
골방 속의 흙냄새만큼이나 가득 고여 있었다.

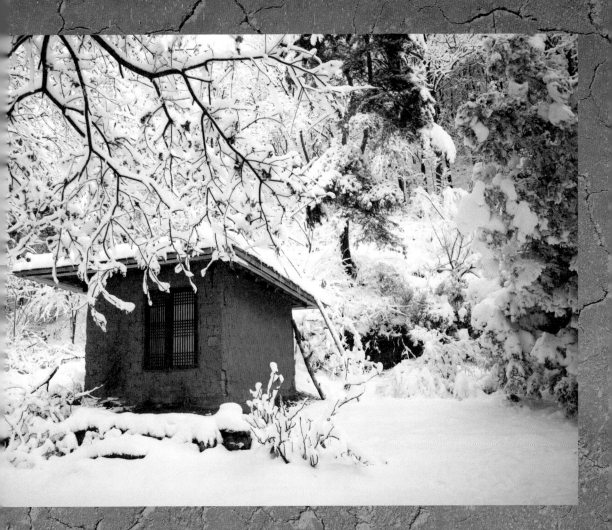

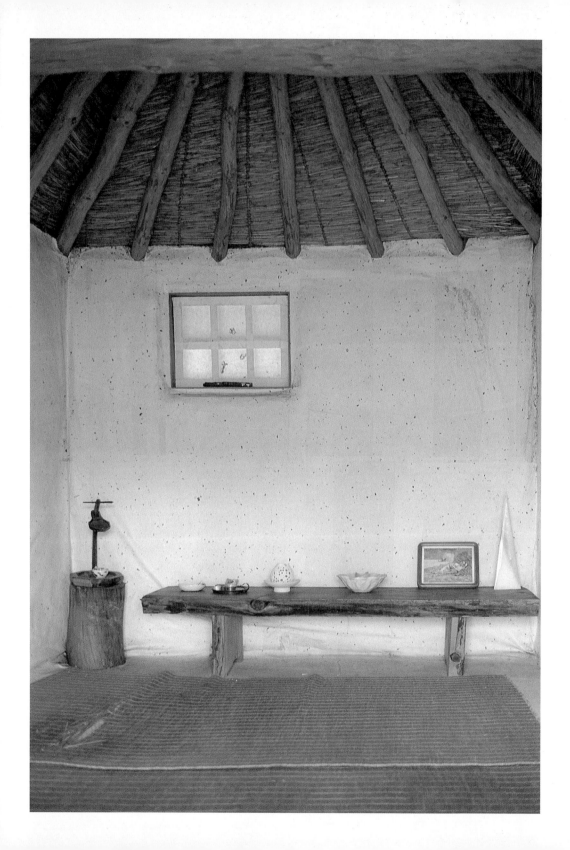

위가 떨어질 것 같아 한지를 사다 바닥과 벽을 발랐고 천장은 억새 줄기로 자연 그대로의 묘미를 살렸다.

쓰다 보니 몇 줄 넘기지도 못하고 거짓이 드러난다. 한지와 못과 헌집에서 나온 지게문, 이 세 가지는 돈을 주고 산 것이다. 거기다 방에 깔 띠자리 석 장은 고향에 부탁해서 구한 것이니 결국 완전 자급자족은 아니었다. 문지방은 무릎 높이쯤 되고 뒤창은 턱걸이할 만큼 내었다. 문지방 앞에는 수더분한 댓돌을 놓았고 뜰에도 큼직한 댓돌을 놓았다. 넓지 않은 뜰 앞은 싸리울은 못 돼도 잡목으로 둘러 시원한 바람이 새어 들어오게 했다.

나는 일 년에 한두 차례씩 고향을 찾는다. 이곳은 비교적 옛것이 그대로 있는데, 우리 것의 보존이라기보다는 가난의 유물인 양 초라한 몰골로 남아 있다. 그러나 기울어진 사랑방은 얼마나 아늑한 공간인지 일단 드높은 문지방을 타고 넘어 들어가면 엄마 품에 안긴 기분이 든다. 마치 모체의 편안함처럼 깊이 잠을 이룰 수 있고 눈을 뜬 다음에 가벼운 몸으로 기지개를 펼 수 있다.

이 방에서는 옛날이야기가 꽃을 피웠고 질화로의 군밤 냄새가 구수했으며 닳지 않은 인정이 골방 속의 흙냄새만큼이나 가득 고여 있었다. 이 좁디좁은 흙방은 단순한 생활공간으로서의 영역을 넘어 우리의 원초적인 삶의 본질을 빨아들이게 해준다. 비록 창호지 한 겹을 사

이에 둔 외부와의 단절이지만 나 혼자만의 세계를 찾을 수 있게 되어 있다. 그렇다고 외부와 꽉 막히는 답답한 공간이 아니라 창호지를 통해, 벽을 통해, 천장을 통해, 심지어는 방고래를 통해 외부 세계와 자유롭게 소통할 수 있는 무한한 공간으로 확대되는 것이다.

이 방은 살아 있는 우리의 몸처럼 전체가 숨을 쉬고 있다. 철근 콘크리트의 견고성이나 각종 현대 건축자재의 완벽성은 살아 숨 쉬는 집이 아니라 꽉 막힌 죽은 공간으로 우리를 질식시키기에 알맞다. 창문만 닫으면 완전무결하게 외부와 차단되는 그 공간은 아무리 넓고 쾌적하게 보일지라도 그 속에 죽은 공기가 잠겨 있는 것만은 어쩔 수 없기 때문에 드넓은 실내지만 답답하게 느껴지는 것이 사실이다.

그러나 토방은 그렇지가 않다. 비좁은 방문을 걸어 잠그고 바람벽에 이마를 맞대고 앉아 있어도 생동하는 공기가 코를 타고 들어온다. 그러기에 '면벽 3년'이라는 말이 나오지 않았나 싶다.

방안에는 단 두 가지만 들여놓았다. 문명의 이기라는 군더더기 물건은 애초에 끼어들지 못하게 했다. 그 하나는 토방을 짓기 전부터 만들어놨던 잣나무 통판 탁상이다. 그것을 윗목에 가로 놓고 그 한쪽 위에는 백자 연잎그릇을 올려놓았다. 그리고 그 안에 기름종지를 놓았다. 손으로 심지를 꼬아 불을 댕기니 맑고 잔잔한 불꽃이 백자 연잎에 반사되어 장삼자락인 양 움직이고 있다. 얼마 전 ㅂ스님의 방안에서 인

도의 명상음악이 흘러나오고 기름등잔의 불꽃이 가녀린 율동으로 하늘거릴 때 그윽한 감흥으로 아련한 꿈속 같은 기분이 들었었다.

토방 안은 밝지 않고 고요해서 마음의 눈을 뜨지 않고는 안 되게 되어 있다. 연잎그릇 속의 아기 숨결 같은 불꽃은 토방 전체가 살아서 숨쉬고 있다는 사실과 우주 전체가 살아서 움직이고 있다는 것을 영혼의 소리로 말해주고 있는 것 같다.

창호문

창호지를 바른 완자문 창살을 통해 스며 나오는 따스한 불빛은 그 속의 소박한 행복을 느끼게 해준다. 그렇기에 나는 투명한 유리보다 부드러운 창호문을 더 좋아한다.

한번은 창호지를 통해 들어온 햇살이 반닫이 앞판을 춤을 추듯 넘실거리며 다녔다. 그러니 저 혼자 짬짬이 앉아 외롭게 착 가라앉았던 반닫이가 금방 환하게 얼굴을 펴고 어깨춤이라도 출 것 같았다. 수천수만 가닥의 비단실이 고치에서 풀려나오듯 화사한 햇살은 나무판을 싸고돈다. 더구나 달빛에 조릿대가 사각대면서 생긴 창호문의 흔들리는 그림자는 무척 감동적이었다. 도대체 그 유명한 밀라노 두오모 성당의 휘황찬란한 색유리가 이만큼 신비로울까? 나는 문창호지 하나만 가지고도 우리 것에 대한 찬양을 아끼고 싶지 않다.

반닫이

 때때로 나는 벽에 기대고 다소곳이 앉아 있는 반닫이를 바라보면서 감회에 사로잡힌다. 처음에는 촌스럽기 짝이 없는 허술한 것으로 여겨 별로 관심을 가지지 않았다. 이거야말로 살림하는 주부가 옷을 개켜 장롱으로 쓰는 것도 아니고, 골동품 수집가가 끔찍하게 사랑을 쏟는 그런 물건도 아니었다. 나는 그저 옛것이라는 사실 하나로 고풍스런 방안 분위기를 내고 싶었던 것이다. 그런데 차차 눈에 익숙해지고 정이 들기 시작했다. 한가한 시간에 마주앉아 바라보면 다정한 친구가 와 앉아 있는 것처럼 마음이 차분해지고 믿음직스러웠다.

 참으로 알 수 없는 것은 저 장식도 없는 단순한 소나무 궤짝이 무슨 마력을 지녔기에 사람의 마음을 이토록 편안하게 해줄까 하는 것이다. 하도 음전하고 푸근해서 가까이 다가앉아 손으로 쓰다듬어 보면 나뭇결은 맑고 매끄러워 피가 흐르는 살결을 만지는 것 같다. 그리고 실핏줄까지 섬세하게 비쳐 니외 따스한 체온까지 느껴지는 것 같다. 번쩍대며 과시하지 않고 은근하게 깊숙한 데서 배어나오는 그 빛깔이 자연과 인간의 향취인 양 더없이 그윽하다.

뒷간

　누가 뭐라 해도 변소 사용은 해가 막 떠올라 그 첫 햇살이 공작새 날개처럼 펼쳐지기 직전이 가장 좋다. 더욱 좋은 것은 누가 선수를 치기 전이다. 그래야 아침의 제일 신선한 공기를 만끽할 수 있기 때문이다. 아마 대부분의 독자들은 무슨 잠꼬대 같은 궤변을 늘어놓느냐고 반박할지 모른다. 배설물이 담긴 뒷간 공기를 가지고 신선하다고 우기는 데 이해가 되지 않을 것이 당연하다.

　정 그렇다면 법정스님이 머무셨던 불일암 변소를 일차로 견학하시라! 아마 여기 들어가 앉아 있으면 악취는커녕 그 시원한 대밭에서 새 들어오는 풋풋한 녹색 향취가 도시 먼지로 찌든 당신의 숨통과 머리, 가슴을 말끔히 씻어내어 신선이 된 기분을 맛보게 해주리라. 좀 더 확인하고 싶으면 뒷간 다리 아래를 내려다보라. 순간 보송보송한 가랑잎과 메밀가루 같은 나뭇재밖에 눈에 띄지 않는다는 사실을 알게 될 것이다. 그리고 이번에는 앞으로 트인 창살 밖을 내다보라. 인간의 발바닥이 유린하지 않은 자연 그대로의 신선한 대숲이 살아 숨 쉬고 있다는 것을 깨닫게 될 것이다. 아마 감수성이 예민하고 자연을 사랑하

누가 뭐라 해도 변소 사용은 해가 막 떠올라
그 첫 햇살이 공작새 날개처럼 펼쳐지기 직전이 가장 좋다.
더욱 좋은 것은 누가 선수를 치기 전이다.

는 사람이라면 뒷간에 와 앉아 있다는 생각은 사라지고 고요한 숲속 양탄자 같은 푸른 이끼 위에 두 다리를 뻗고 앉아 있다는 착각을 하게 될는지도 모른다.

지난 가을 꽃방석 위에 앉아 있다는 생각을 한 또 다른 체험이 있다. 바로 우리 고향 누님 댁에서의 일이다. 아침에 일어나서 안채에서 한참 떨어진 기우뚱한 뒷간을 허리를 구부리고 들어갔다. 들어서는 순간 진한 국화 향기가 코를 찌르는 것이었다. 그러고 보니 뒷간 전면에 큰 오지항아리가 놓여 있고 거기에는 노랗게 만발한 들국화가 한아름 꽂혀 있었다.

뒷간 다리 위로 올라서니 이게 웬일인가! 나무 널빤지 아래도 온통 싱싱한 황금빛 국화꽃으로 가득 덮여 있는 것이 아닌가. 오색영롱한 실로 수놓은 비단 방석이 이보다 더 나을까. 새색시가 타고 가는 꽃가마가 이보다 더 화려할까. 나는 그 옛날의 네로 황제보다도 더 호사스런 변소를 사용했다고 자부하고 싶다. 지금 돌이켜보면 어찌 감히 그위에 앉을 용기가 났는지 나 자신의 미욱한 행동을 변명할 길이 없다. 그리고 얼마 후에 나도 이런 변소를 꾸며볼 착상을 하게 되었다.

먼저 변소 위치는 집과 뚝 떨어져 있어야 한다. 아침에 일어나서 두 발자국도 떼어놓기 전에 들어가는 밀실이 아니라 울안을 가로질러 한참을 걸어갈 수 있는 거리라야 한다. 그런데 그 길이 아기자기하고 아

름다우면 더욱 좋다. 비록 비가 오는 날 질퍽댄다 하더라도 시멘트 바닥은 질색이다. 가장 이상적인 것은 맨땅인데, 궂은 날을 대비해서 자연석 디딤돌을 드문드문 박아놓으면 푸근한 운치까지 더하게 된다.

　그리고 다음으로 꼭 있어야 할 것은 꽃길을 만드는 일이다. 거기엔 되도록 어수룩하고 잔잔한 재래 꽃이 좋겠다. 너무 화려하거나 큰 꽃들은 귀여운 맛이 적다. 채송화, 백일홍, 과꽃, 봉숭아, 맨드라미쯤으로 족하고 음식에 양념을 치듯 분꽃, 옥잠화, 함박꽃, 국화가 듬성듬성 곁들어 있으면 그 길을 지나는 동안 우리의 눈과 코를 상쾌하게 해줄 것이다. 이렇게 되면 냄새 나는 똥뒷간을 간다는 생각은 사라지고 즐거운 꽃놀이 길을 떠나고 있다는 기분에 사로잡힐 것이다(뒷간 길 좋다고 자주 들락거리는 것은 품위에 관한 일이니 되도록 자제하기를 권하는 바다).

　그리고 일단 변소 문을 열면 그 속이 시원해야 한다. 안으로 들어서도 밖인지 안인지 모를 정도로 바깥공기와 분위기가 상통하면서 아늑할 때 쾌적한 기분이 그대로 연장된다.

　간혹 비 맞는 정취를 좋아한다든지 안개 낀 숲속을 목적 없이 거니는 취미가 있는 사람이라면 아예 지붕 없는 노천 변소가 제격이다. 이것은 냇돌을 국국 박아 도담올 삥 두르고 출입구가 달팽이처럼 약간 나선형 모양으로 마무리되면 조형미 자체만 해도 우리 것으로서는 일품이겠다. 그러자면 그 위에 용구새를 틀어 올려 토담과 초가의 묘미

를 살릴 수 있고 동시에 고향의 따뜻한 품에 안기는 것이 된다. 이렇게 노천 변소가 되면 눈 오는 겨울날 같은 때는 하늘에서 내려주는 박꽃처럼 화사하고 부드러운 눈송이의 세례를 담뿍 받게 되고, 삶의 또 다른 기쁨을 맛볼 수 있다. 이때 장본인이 어여쁜 아가씨라면 신부실에서 식장으로 들어서는 한 마리의 순결한 백조로 비칠 것이 분명하다.

그럼 뒷간 속은 어떻게 할 것인가? 무엇보다도 이 대목이 중요하다. 아무리 막된 강아지라도 뒤를 볼 때에는 자리를 찾는다. 엄마들은 아기가 수시로 똥을 싼다고 냄새나는 기저귀를 그대로 두지 않는다. 깨끗이 빨아 정성스레 개어두었다가 다시 채운다. 우리 재래변소도 이렇게 하면 항상 정결하다. 대체로 가랑잎이나 재를 옆에 준비해놓고 일을 본 다음에 기호대로 퍼서 덮으면 된다. 이렇게 되면 배설물과 가랑잎이 켜켜로 쌓여 아주 이상적인 거름이 된다. 이 작업은 아무리 둔자라도 일 분만 수고하면 일 년 내내 어느 순간을 막론하고 낙엽 진 가랑잎 숲이나 재를 뿌린 텃밭을 나온 것 같은 신선함을 줄 것이다.

그러면서 때때로 멋을 부려본다. 봄에는 화사한 진달래꽃을 하나 가득 깔아 풍성한 꽃 잔치를 벌여볼 수 있다. 더러 그건 정신 나간 짓이라고 코웃음 칠 사람도 있겠지만, 왜 우리 몸은 잔치 같은 좋은 날이나, 어쩌다 나들이 갈 때도 온갖 치장으로 사치를 부리지 않는가? 변소 역시 일 년에 한두 번씩 자연의 향기로운 옷으로 치장한다고 조금

도 잘못될 것이 없다. 여름엔 싱그러운 풀을 베어 깔아 풀내음이 피어

오르게 하고, 가을엔 들국화로, 겨울은 가랑잎으로 하면 변소도 사계

를 호사하는 셈이 될 것이다.

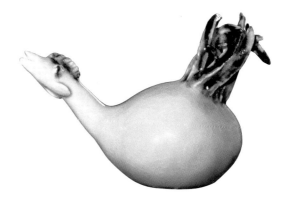

돌담

　나는 곧잘 돌담을 쌓다가 죽겠다고 지껄인다. 이 일은 흙을 가지고 도자기를 빚는다든가 화초나 농사를 짓는 일 못지않게 나를 기쁘게 하기 때문이다. 자라기는 서울서 컸지만 벽촌 무지렁이 출신이라 그런지는 몰라도 언제고 초라한 듯 어수룩한 돌담을 보면 가슴속 깊이 고여 있던 순박한 고향의 서정이 밀물처럼 밀어닥친다. 그렇기에 어디 낯선 고장을 가더라도 꼬부랑 할머니 등줄기 같은 돌담울이나 세상과는 담을 쌓고 마냥 팔을 베고 누워 있는 것 같은 산전 밭담울을 만나게 되면 그토록 마음이 푸근하고 편할 수가 없다.

　사실 산간벽지의 흙과 물과 빛과 바람이 어떻게 내 속에 비집고 들어와 피와 살이 됐는지 증명할 길은 없지만 적어도 나에겐 인간의 손길이 이룩해놓은 수많은 구조물 중에서 자연의 일부처럼 와 닿는 것은 이 산전 밭둑의 굽이굽이 쌓여 나간 돌담울이 아닌가 하는 생

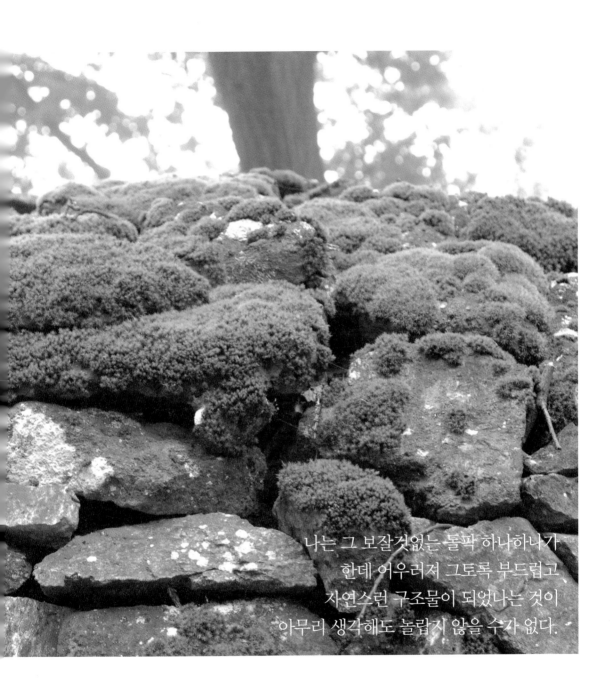

나는 그 보잘것없는 돌팍 하나하나가
한데 어우러져 그토록 부드럽고
자연스런 구조물이 되었나는 것이
아무리 생각해도 놀랍지 않을 수가 없다.

각이 든다. 곡식을 갈아 먹으려면 주워내도 주워내도 한이 없는 그놈의 원수 같은 돌조각들이 농사꾼의 눈물을 말리며 쌓이고 쌓인 것이 바로 그 밭담울이건만 그렇게 자연스러울 수가 없다.

한 생명이, 인간이, 예술이 태어나자면 진통을 겪지 않고는 될 수 없는 것처럼 이 밭담울 역시 허구한 많은 세월을 허리가 꼬부라지고 손발이 닳도록 피땀을 요구했던 것이리라. 나는 그 보잘것없는 돌팍 하나하나가 한데 어우러져 그토록 부드럽고 자연스런 구조물이 되었다는 것이 아무리 생각해도 놀랍지 않을 수가 없다. 요즘처럼 그렇게 꾀가 많고 기술이 좋은 세상에 가난의 흔적처럼 가련한 돌무더기에 지나지 않을 그것이 우리의 지친 심신을 달래준다는 것은 칼로 자른 듯한, 그리고 번쩍거리는 현대문명의 위력으로 추켜세운 공룡 같은 축조물이 아니라 바로 자연에 순응하고 조화를 이루는 지극히 소박하고 미흡한 듯한 것이라고 믿고 있기 때문이다.

들꽃들의 노래

지난봄인가 지독히도 춥던 겨울이 물러나고 쌀랑한 바람을 날개처럼 달고 내려온 봄 햇살이 이날따라 유난히도 화사했다. 나는 여느 때와 다름없이 아침을 서둘러 먹고 작업장으로 발길을 재촉하고 있었다. 예의 그 찔레넝쿨에서는 알 듯 모를 듯한 산새 몇 녀석이 내 쪽을 보고 쫑알쫑알하며 이 가지 저 가지를 건너다녔다. 발길을 멈추고 무심코 발밑을 내려다보니 어느 틈에 제비꽃 몇 송이가 피어나 마른 풀 사이에 곱게 숨어 있었다. 고개를 살짝 숙인 연보라 고운 자태는 파고든 햇살을 수줍어하는 것 같았다. 나도 모르게 그 자리에 쪼그리고 앉았다. 그러고 보니 채 펴지 못한 앙증스런 손을 흔들며 "저도요!" 하고 반기는 꽃다지가 있는가 하면, 난쟁이 붓꽃이 잎도 나기 전에 꽃대를 피우고 "저도 여기 있어요!" 한다.

어느새 대지 위에는 뭇 생명체들이 조용히 잠을 깨고 서로 먼저 나오려고 이우성이다. 노랗게 돋아나는 놈, 빨갛게 혹은 자줏빛으로 떡잎을 벌린 놈, 뽀얀 모자를 쓰고 머리를 내미는 놈, 명주실처럼 연약한 싹이 콩나

물시루를 방불케 떼 지어 올라오는 놈들, 모두 이루 다 헤아릴 수도 없이 한꺼번에 솟아나고 있다. 녀석들은 너도나도 생의 환희를 노래하듯 "저도요, 저도요." 하고 보채는 것 같다. "미안하다, 미안해. 너희들 이름도 얼굴도 생소하니…." 나는 어느 순간 꿈속에서 잠을 깬 듯 멈췄던 발걸음을 재촉한다.

꽃꽂이

꽃꽂이는 되도록 한 가지 꽃으로 단순화시킨다. 그것이 오히려 주위 환경 속에서 꽃을 돋보이게 하는 효과를 낸다는 것을 알게 되었다. 실내는 의식하지 않고 꽃병하고 서로 다른 빛깔의 꽃의 조화미를 연출하느라 복잡하게 뒤섞어 배열하고 보면 꽃꽂이 그 자체는 좋을지 몰라도 주위 분위기와의 조화는 조잡해지기 쉬운 것이다. 아무튼 꽃이 꽂히는 그 배경이라 할까 환경이 실내 분위기를 만드는 데 큰 영향을 미친다. 그래도 나는 꽃이 꽂히는 화병이나 수반이 절대적이라 할 만큼 그 형태나 색깔 질감이 좋아야 한다고 믿고 있다. 어떤 사람은 싸구려 옷을 걸쳐도 잘 어울리고 멋이 풍기는가 하면, 또 어떤 이는 아무리 비싸고 좋은 옷으로 휘감아도 돋보이지 않는 경우와 같은 이치다.

나의 꽃꽂이는 순전히 남의 덕이다. 누구들처럼 실습이나 연구를 한 것도 아니고 이렇다 할 재간이 있는 것도 물론 아니다. 다만 내가 살고 있는 농촌의 자연과 백자와 소박한 공간의 덕을 본 것이다.

아무튼 아무리 싱싱하고 멋지게 꽂아 놓은 꽃이라 해도 양지바른 어느 구석에 저절로 피어난 오랑캐꽃 하나만 못하게 보일 때가 많다. 오

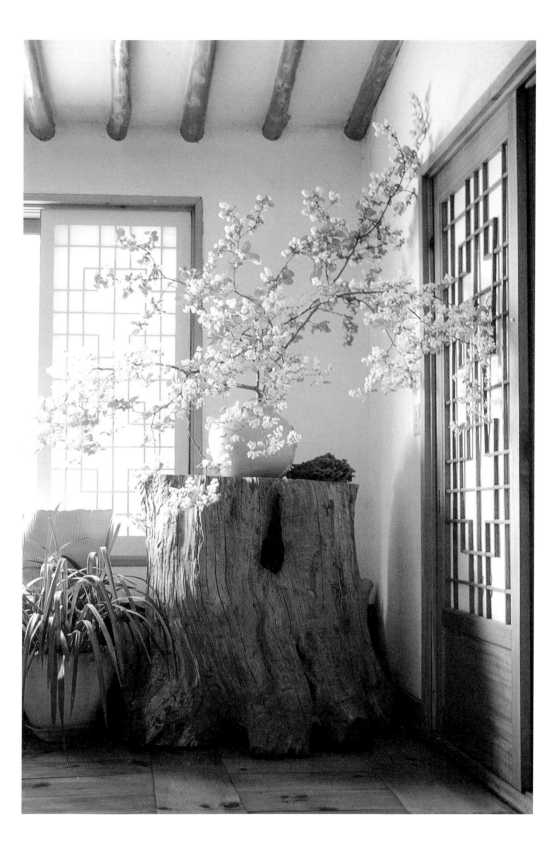

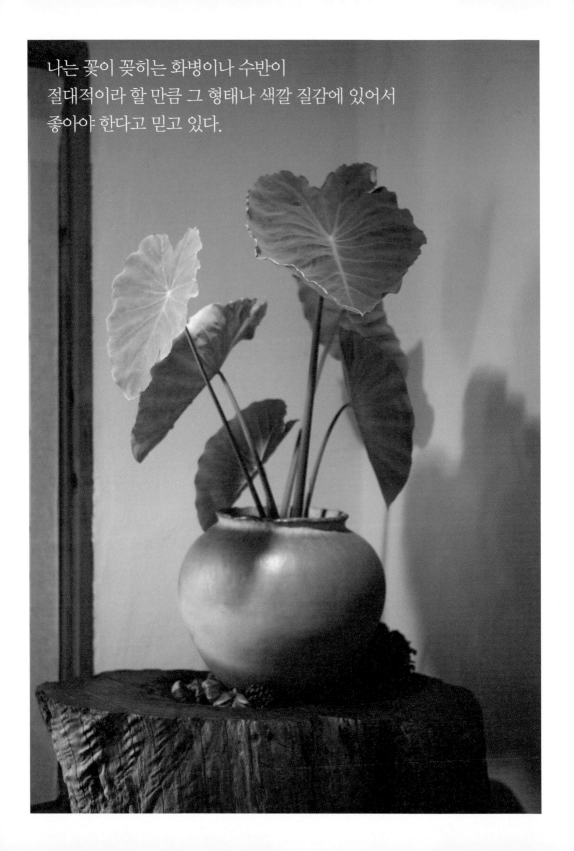

나는 꽃이 꽂히는 화병이나 수반이
절대적이라 할 만큼 그 형태나 색깔 질감에 있어서
좋아야 한다고 믿고 있다.

랜 세월 풍상에 부드러워진 수백 년 된 고목 토막 위에 보름달 같은 백자 항아리를 놓고 방금 산에서 잘라온 황금색 원추리 꽃다발을 흐드러지게 꽂아 실내가 당장 그 고운 빛깔로 살아 움직이게 한들, 잡초 우거진 밭둑 한쪽에서 미풍에 살랑대는 패랭이꽃 몇 송이만 할까? 결국 자연 속의 하찮은 들꽃 한 송이가 훨씬 위대한 것이다.

연 향기

나는 전생에 얼마나 좋은 일을 했기에 이토록 기분 좋은 나날을 보낼 수 있을까 하고 수시로 감격한다. 그렇다고 별안간 돈뭉치가 굴러들어와 팔자에 없이 흥청거리는 행운이 닥친 것은 아니고, 또 뜻밖에 하루살이 목숨 같은 장관 자리에 발탁되어 여봐란듯이 한껏 거들먹거릴 기회가 주어진 것은 더더욱 아니다.

다만 울안 한쪽 연못에 심어 놓은 연(蓮) 향기를 복에 겹게 누릴 수 있기 때문이다. 도대체 연 향기가 얼마나 대단하기에 전생까지 들먹이나 할지 모르겠다. 나는 전생의 전생을 덧붙여서라도 이 호사를 자랑하고 싶은 심정이다. 한 줄기 자연의 향기는 내 삶의 청량제가 되어 살맛을 되찾게 해준다.

울안 곳곳에 심어놓은 재래 화초와 야생화의 향기는 그 아름다운 자태 이상으로 내 마음을 사로잡는다. 이른 봄 매화 향기를 선두로 조팝꽃, 으아리, 은방울꽃, 찔레, 후박꽃 등이 퇴장하기가 무섭게 한련, 분꽃, 심지어 호박꽃이 등장하고 그들과 더불어 군계일학 같은 백련이 향기를 내뿜기 시작한다. 물론 울안 가

도대체 연 향기가 얼마나 대단하기에
전생까지 들먹이나 할지 모르겠다.
나는 전생의 전생을 덧붙여서라도
이 호사를 자랑하고 싶은 심정이다.

득 밤꽃이 역겨울 만큼 기세를 부리기도 한다. 이 꽃은 향기라 해야 할지, 냄새라 해야 할지 구분이 잘 안 된다. 여자들 바람나기 쉽게 만드는 냄새라고 수군대기도 한다. 하지만 곧이어 상큼한 문주란, 옥잠화 향기가 우리의 심신을 청정하게 해주려고 대기하고 있으니 이 얼마나 다행인가!

나는 연꽃에서만 향기를 내뿜는 줄 알았다. 그런데 참으로 신기한 것은 연잎에서 풍겨 나오는 향기가 마당을 가득 메우고도 남았다. 아무것도 하기 싫은 맥 빠진 상태에서 코끝을 살살 간질이는 연 향기는 너무나 뜻밖이었다. 작업실 창문을 통해 밀려들어오는 그 황홀한 향기라니…. 사람이 순식간에 우화등선하는 것도 별 특별한 일이 아닐 성 싶다. "아, 이 향기! 이 기막힌 향기!" 하고 혼자 감탄을 해대며 방정을 떨었다. 내 몸의 세포는 생기가 돌고 오그라들었던 가슴이 풍선처럼 부풀어 오르는 것 같았다. 그 때문인지 평소 게으름 떨던 여름과는 달리 흙과 씨름하는 시간이 많아졌다.

아침 해가 중천에 떠오르고 푸른 잎을 배경으로 한 칠월의 하늘이 눈부시게 파도처럼 출렁일 때 막 입을 여는

백련 꽃봉을 바라볼라치면 호흡을 멈추지 않을 수 없다. 연꽃은 바야흐로 한 잎 두 잎 피어나는 그 순간이 순결하기 그지없다. 이슬방울이 구르는 연잎 위로 쭉 뻗어 치솟은 저 고귀한 자태를 보라! 무중력 상태란 바로 이런 모습이 아닌가 싶고 천상의 존재가 잠시 내려와 뭔가를 현시해주는 것 같은 찰나다.

연꽃잎 하나하나는 너무나 섬세해 나로서는 어떻게 설명할 재주가 없다. 그러나 잎의 끝부분은 냉혹하리만큼 날카롭다. 반면 연하디연한 연둣빛의 투명한 색조는 그 이상 곱고 여릴 수가 없다. 참으로 오묘하다. 하긴 오묘한 게 이것뿐일까? 꽃잎 사이로 깊숙이 들여다보이는 속은 별천지다! 연밥이 잉태되는 산실, 마치 황금 액체가 도가니에서 끓고 있는 것 같은 화려함이 그 중심에서 이글대고 그 둘레로는 고물고물 애기 손가락 같은 흰 술이 옹위하고 있다. 극락세계는 귀로만 들었지만 바로 이런 데가 아닐까 싶다. 신성하기 이를 데 없는 지성소(至聖所)라 해도 좋을 만하다. 아니면 속되게 왕과 왕후가 기거하는 침실쯤으로 격하시킨다 하더라도 이만큼 호화찬란할 수 있을까 싶다.

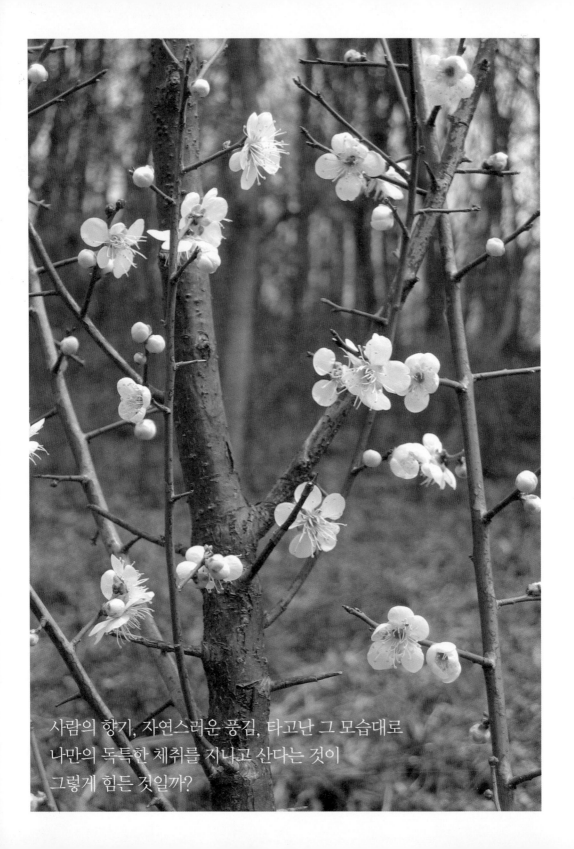

사람의 향기, 자연스러운 풍김, 타고난 그 모습대로
나만의 독특한 체취를 지니고 산다는 것이
그렇게 힘든 것일까?

나의 후각

아무리 아름답고 화려하게 만든 꽃이라도 조화라면 생명도 여운도 없다. 비록 눈에 띌까 말까 한 야생의 꽃이라 해도 향기를 뿜어낼 때 살아 있는 생명력이 느껴진다. 은방울꽃, 으아리, 옥잠화, 작약, 모란, 매화, 조팝, 국화 등 수많은 꽃들이 그 향기로 사람을 매혹시킨다.

현대 사회는 마치 향기 없는 거창한 꽃 같다. 사람들 또한 생식력 없는 내시와 비슷해지고 있지 않나 하는 생각을 하게 된다. 비록 퀴퀴하고 시큼한 냄새를 풍기더라도 예전에는 사람의 원형을 지니고 있었다. 사람 냄새가 났다. 지금은 어떻게 된 것이 생김새며 옷이며 표정이며 사고방식이나 정신까지도 판에 박은 듯 정체성 없는 모습으로 기계 인간들처럼 움직이고 있는 것 같다. 개성미를 나타내려고 인위적으로 꾸며낸 천편일률적 유행에는 더욱 환멸을 느끼게 된다.

사람의 향기, 자연스러운 풍김, 타고난 그 모습대로 나만의 독특한 체취를 지니고 산다는 것이 그렇게 힘든 것일까? 아기는 젖비린내를, 농부는 땀내를, 차량 수리공은 기름때 냄새를 풍기는 것이 자연스러운 것이 아닌가.

나는 아직도 어머니의 내음을 잊지 못하고 있다. 그것은 뭐라고 딱 잡아 표현하기 어려운데, 어느 겨울날 새벽 부엌에서 밥을 하다가 방에 들어왔을 때 치맛자락에서 풍기던 연기 내음 같으면서도 아닌 톡 쏘는 내음이 그렇게 상쾌할 수가 없었다. 그것은 분명히 어머니만의 구수하면서도 독특한 체취였다. 나는 그렇게 믿고 있다. 갓 시집온 새색시한테서는 새색시 체취가, 장가 못 간 머슴꾼 방에서는 어쩔 수 없이 나는 고린내, 땀내, 홀아비 내가 뒤섞여 나왔다. 그것이 바로 건강한 사람의 자연스런 냄새가 아닌가.

때때로 싱그러운 산나물처럼 향기를 내뿜는 사람을 만나면 나도 따라서 신선해지는 것을 느끼게 된다. 사람에 따라서 주위를 무겁고 어둡게 하는 사람이 있는가 하면 밝고 활력 넘치게 하는 사람이 있다. 대개 사람을 기분 좋게 하는 사람들은 돈이 많거나 지위가 높은 사람이 아니다. 자연을 닮은 때 묻지 않은 사람들이다. 뒷동산의 바위와 같은 사람, 나무와 같은 사람, 때가 되면 신선한 향기를 내뿜는 야생화 같은 사람들이 그러하다.

그래도 아직은 희망을 잃지 않고 있다. 우리의 몸과 마음을 정화해 주는 태고의 숲속 향기가 있는 한, 가슴을 펼 수 있게 탁 트인 갯벌에서 비릿한 바다 냄새를 맡을 수 있는 한, 그리고 수천 년 내려오는 청정한 사찰이나 성당에서 경건하게 피워 올리는 향내가 끊이지 않는

한, 세상 구석구석에서 묵묵히 일하는 사람들의 땀내가 풍기고 있는
한 우리는 위안을 받을 수 있다.

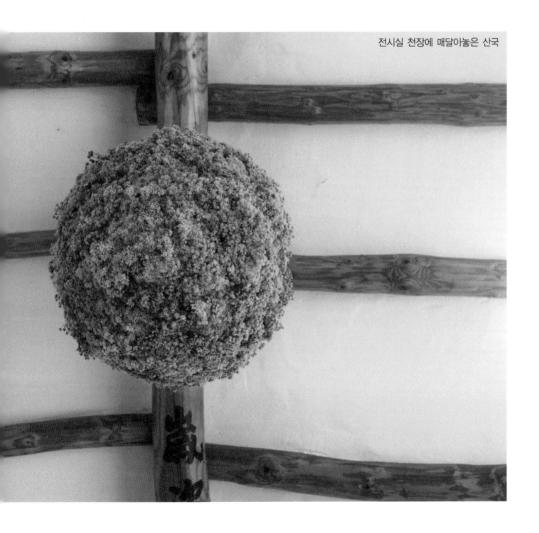

전시실 천장에 매달아놓은 산국

호사스런 밥상

 '호사스런 밥상'이라고 하지만 실상은 미개의 원형을 흉내 내는 것에 불과한 아주 간소한 먹을거리다. 왜 간소한 먹을거리란 소리를 해놓고 그 옛날 고향에서 산으로 나물을 뜯으러 갈 때 싸서 간 찬밥덩이와 고추장으로 뜯은 나물에 밥을 싸서 볼이 터지게 먹던 맛이 떠오를까?

 사계절 중에 나를 가장 살맛나게 하는 것은 봄이다. 땅에서 새로 돋는 야생 나물을 아침에 뜯을 수 있기 때문이다. 산마늘, 취, 삽주싹, 잔대싹, 민들레잎 같은 것에 사과를 싸서 먹는다. 그 다음은 채마밭에 심은 상추를 비롯한 몇 가지 청정한 채소를 뜯어 떡을 싸서 먹는다. 사실은 일어나서 뒷동산(일명 '꽃 피는 산골')과 울안을 돌면서 채소를 뜯을 때 기분이 너무 좋다. 말하자면 생명력이 넘치는 신선한 푸성귀로 아침을 준비하는 과정인데, 남의 눈에는 궁상맞게 보일 수도 있겠건만 전생에 하인 노릇하던 습성이 붙어서 그런지 내 체질에는 딱 맞다.

 별것도 아닌 것들을 찢어발기듯 늘어놓으니 제법 한 상이 그럴 듯하게 차려진 것처럼 보일지 모르겠지만, 그 내용은 거지성자 페터 노이

사계절 중에 나를 가장 살맛나게 하는 것은 봄이다.
땅에서 새로 돋는 야생 나물을
아침에 뜯을 수 있기 때문이다.

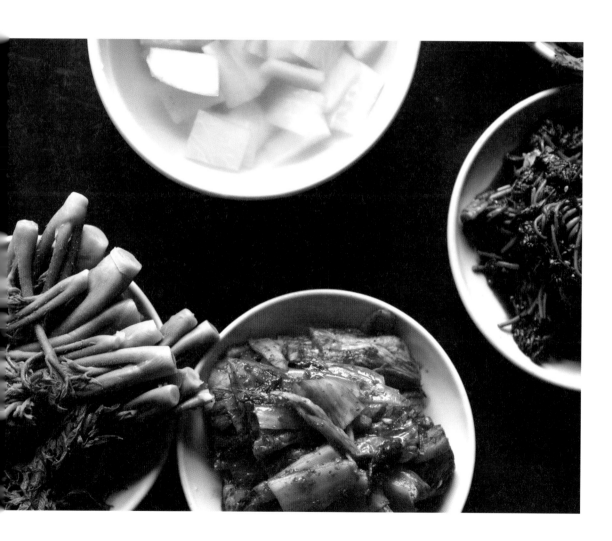

야르의 나무 밑 밥상과 다를 바 없이 지극히 간소하고 소박한 상이다. 내가 여기서 얘기하고 싶은 것은 살아서 춤을 추는 듯한 금방 뜯은 잎사귀들이 펼쳐주는 자연의 순수한 원형이다. 자연의 한 모서리를 그대로 옮겨놓은 듯한 생동하는 싱싱한 향연! 이것이 자연과 한 몸이 되는 시간이라면 구차스런 변명일까?

백팔배

　나는 때때로 스님들이 날아갈 듯이 가사를 걸치고 넓은 법당 마루에서 절을 하는 모습을 바라볼 양이면 따라하고 싶은 충동이 인다. 특히 어여쁜 비구니 스님의 절은 간절한 염원을 안으로 끌어안은 기도다. 자연 속에서 사람 속에서 유난히 우리의 시선을 사로잡는 빛깔은 스님들의 소위 먹물 옷이다. 먹물 옷이라고 하지만 더 없이 맑고 깊어 도리어 화사한 느낌을 준다. 무색옷으로 속세의 화려함을 멀리하고자 했을 그 빛깔이 정반대의 효과를 나타내는 까닭은 무엇일까? 어떻든 펄럭이는 가사와 더불어 반복되는 스님의 절은 또 하나의 율동이며 춤사위로 경건한 명무의 한 장면인 것이 분명하다.

녹두밥 한 그릇

내가 초등학교 5학년 때의 가을 운동회로 기억되는데, 도시락을 못 가지고 맨 몸뚱이로 학교에 갔다. 점심시간이 되어 남들은 끼리끼리 부르고 잡아끌고 하며 싸온 음식을 풀어서 먹기 시작하는데 나는 비실비실 사람이 없는 구석진 언덕으로 피할 수밖에 없었다. 그런데 어디선가 나의 이름을 부르는 소리가 허공에 걸린 거미줄처럼 가늘게 들려오는 것이었다.

귀를 의심하며 소리 나는 쪽을 내려다보니 운동장 한쪽에서 허리가 굽은 어머니가 사방을 살피며 목청껏 나를 부르고 계셨다. 어머니는 들고온 점심 그릇을 풀어놓으셨다. 그것은 김이 모락모락 나는 녹두밥 한 그릇이었다. 연둣빛 녹두알이 보석처럼 박혀 있고 윤기가 흐르고 있는 쌀밥은 꿈인가 생시인가 싶을 만큼 황홀했다.

나는 때때로 그 밥 한 그릇을 떠올리며 이보다 더 맛이 좋고 감동적인 밥은 내 일생을 통해 다시는 없을 것이라는 생각을 한다. 물론 시장이 반찬이란 말처럼 보리개떡도 꿀맛일 수밖에 없는 그 시절이었지만 그런 좋은 쌀과 녹두를 지금 와서는 찾아볼 수 없는 세상이 되고 말았다.

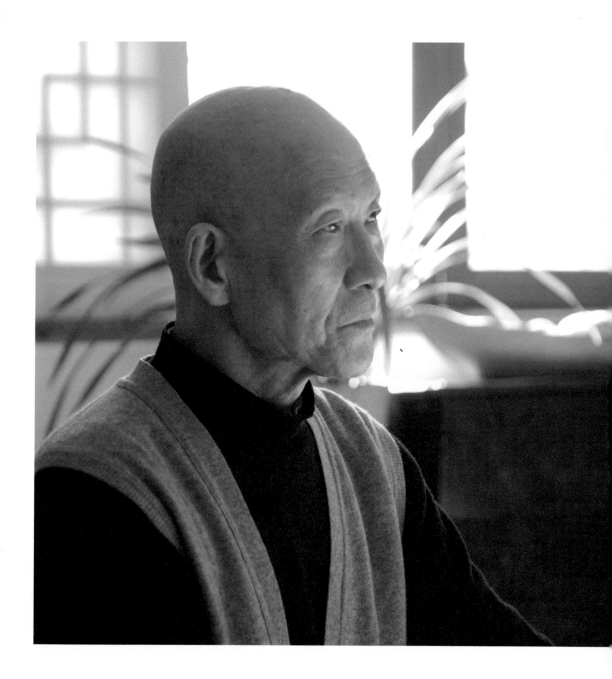

내가 아는 법정스님

우리 식구는 거의 일 년에 두 번씩은 방학 때면 스님이 계신 불일암을 찾아가 이삼 일씩 묵고 왔다. 뻔뻔스러운 것은 시주 한번 제대로 한일 없이 처들어가 많지도 않은 양식을 죄다 파먹고 왔으니 뭐라고 생각하셨을까? 어디 그뿐인가, 부부간에 쌈박질한 걸 가지고 심판을 받는 것이었다. 집사람이나 나는 서로 제 좋은 식으로 일러바친다. 또 애들 골치 아픈 얘기를 늘어놓으며 자문을 구한다. 상담비 한 푼 안 내고 말이다.

적어도 내가 아는 스님은 이러하시다. 서릿발처럼 냉철한 엄격성, 특히 당신 자신에 대한 철두철미한 자기 질서는 칼날보다 더 날카롭다고 해도 과언이 아니다. 나는 여태까지 그분의 흐트러진 모습을 한번도 본 일이 없다. 하다못해 음식을 드시며 잡담을 할 때도 어쩌다 눈꼬리에 눈곱 같은 것이 살짝 끼었다든지, 미처 못 자른 콧구멍털이 세상 구경하겠다고 얼굴을 내밀고 있다든지, 그밖에 허점을 아무리 파고들어 찾아내려고 해도 찾아볼 수가 없었다. 그것은 당신이 입고 있는 옷에서도 마찬가지였다. 언제고 상큼하게 다려 입은 정갈함이 어

느 마누라도 저렇게 시중은 못할 거라고, 만약 장가를 들어 살림을 한다면 누구도 며칠 견뎌내지 못하고 도망질을 치지 않을까 하고. 하긴 스님의 그 뛰어난 안목에 맞게 해낼 사람이 어디 있겠는가?

또한 스님은 예술 전반에 대한 관심과 식견이 탁월하시다. 한 예를 들면 불일암 다실에 앉아 차를 마시고 나자 무슨 생각에서인지 스님 거처하시는 방으로 자리를 옮기자고 하셨다. 벽 앞 통나무 탁자 위에 내가 만든 백자 연잎 다완을 놓고 Tea light 초에 불을 댕기셨다. 그러고는 전등을 껐다. 벽을 배경으로 한 탁자 위의 다완이 금세 조명기구로 변신한 것이었다. 맑고 은은한 불빛이 벽면을 쓰다듬듯 훑고 올라갔다. 스님은 뒤이어 명상 음악을 켜셨다. 불꽃은 고요히 일렁이고 다완 전을 따라 깊고 유장한 산의 능선이라 해도 좋을 그림자가 율동을 시작하는 것이었다. 어쩌면 울리는 선율과 그림자의 춤사위가 그렇게도 절묘하게 조화를 이루는지 꿈속 같았다. 불꽃은 살아서 춤을 추고 음악은 우리의 영혼 깊숙이 스며드는, 그야말로 상상도 못했던 무아의 경지로 우리를 이끄셨던 것이다.

불일암에 계실 때 그 거처하는 방을 보나 마당을 보나 심지어 연장광을 들여다봐도 모든 것은 있을 자리에 있고 질서정연했다. 그러면서도 자연 그대로의 푸근하고 편안한 분위기가 불일암 전체를 싸고 있었다. 뿐만 아니라 해우소를 가보면 놀라 자빠질 지경이었다. 도대

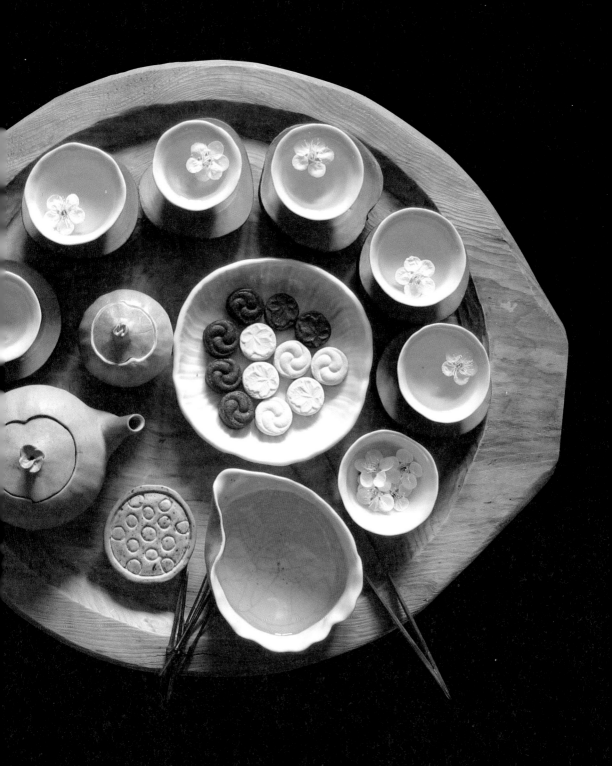

체 오물의 정체는 어디로 가고 정갈하다 못해 신선한 향기만이 고여 있는지….

불일암의 뒷간은 역사에 남을 만하다고 나는 자신 있게 얘기할 수 있다. 오물이 떨어지는 통에는 가랑잎이나 재가 보송보송하게 깨끗이 깔려 있고, 앞 나무창살을 통해서 바라다 보이는 대숲의 신선함은 인적미답의 태고의 자연 그 자체다. 땅에는 이끼가 살아 숨 쉬고 대줄기와 잎의 생명력 넘치는 싱그러움은 가슴을 시원케 하는 바람을 일으킨다. 속이 그득하거나 부글거리는 사람이 이 안에 앉고 보면 어느새 내장은 물론 정신까지 시원해질 것이 분명하다. 어느 누구도 우리 재래 뒷간이 비위생적이고 야만적이라는 소리를 못할 것이다. 여기에 덧붙여 찬양하고 싶은 것은 자연의 순환이 지극히 생산적으로 이루어져 건강하고 맛있는 농산물을 우리 밥상에 올릴 수 있게 한다는 점이다.

스님과의 인연은 도자기로 말미암은 것이었다. 도자기를 말하면 응당 다기를 빼놓을 수 없겠다. 나라는 사람은 처음부터 땅이나 파고 호미질이나 하는 거친 일에 익숙했지 다도라는 맑고 향기로운 차 문화에는 맹문이었다. 그것은 도자기에서 가장 까다롭고 품격 높은 다기를 빚는 데 최악의 조건이 될 수도 있는 것이다. 우리 일상생활에서 늘 접촉하고 즐기는 차 시간이야말로 좋은 다기를 빚는 데 우선 조건이련만 나는 불행히도 그런 생활이 아니었던 것이다.

그런 나에게 스님은 차 스승이 되어주셨다. 스님은 늘 차를 즐기시고 그릇에 대한 안목이 뛰어나 나에게는 과분한 스승이셨다. 찻잔 하나만 보더라도 그 미적 감각과 쓰임새에 알맞은 것을 빚는 데는 굽에 서부터 전까지 결코 쉬운 일이 아니다. 소귀에 경 읽기 식의 과정을 겪었지만 그래도 '법정 찻잔'이 어엿하게 태어날 수 있었던 것은 스님의 인내력을 시험할 정도의 가르침을 통해서 이룩될 수 있었다고 본다. 그래서 우리 찻잔의 이름은 '법정 찻잔'으로 호적에 올렸다고 나발을 불어대고 있는 것이다.

스님은 생텍쥐페리의 《어린 왕자》를 무척 좋아하신다. 또 어떤 때는 어린애 같으시어 짓궂게 사람을 골리시는 데도 상당한 소질이 있으시다. 기분이 나시면 타의 추종을 불허할 지경으로 이를 즐기시는데 나는 그 시간이 가장 즐거웠다.

한마디로 스님은 지극히 인간적인 면모를 심심찮게 느끼게 하면서도 도를 닦는 수도자의 일거수일투족이 얼마나 엄격하고 무서운가를 몸소 보이셨다. 참으로 엄격한 자기 질서는 당신 생활의 순간순간을 접할 때마다 문득문득 남모를 경각심을 불러일으키게 했다.

한 예로, 불일암에서 며칠씩 있는 동안에도 정확히 새벽 세 시면 불이 켜지고 새벽 예불이 시작되었다. 하루의 생활은 철두철미한 당신의 질서 속에서 이루어졌다. 나는 수십 년을 두고 스님이 한 번도 약속

을 어기는 경우를 보지 못했다. 적어도 우리와의 관계에서는 말이다. 그 매섭고 단호한 성품은 비정하리만큼 완벽할 뿐만 아니라 트릿한 꼴은 용납 못하시니 세상과의 타협이 그분 성향에는 맞지 않는 것 같았다. 그것은 자칫 관용의 미덕이 없는 냉혹한 분으로만 비치기 쉽겠지만 승가의 계율을 지키고 청정한 수도 생활을 하는 데 적당주의가 있을 수 없다는 것을 몸소 보여주신 것이었다.

흙장난 2

흙을 벗 삼아

어쩌다 생각나는 고향이지만 늘 아련한 향수에 젖어들어 산다. 비록 세 살 때 그곳을 떠나 서울에 와 살았건만 고향에 대한 추억은 어제 일처럼 생생이 떠오른다. 하기는 한국전쟁통에 3년이라는 세월을 그 속에 파묻혀 농사를 지은 것이 큰 몫을 차지했지만 무엇보다도 어머니의 품속처럼 아늑하고 평화롭게 느껴지는 까닭을 잘 모르겠다. 생각해보면 순전히 먹고살기 위해 밤낮 가리지 않고 하던 고된 일과 미개의 원형처럼 남루한 일상이 반복됨에도 불구하고 삶을 포기하지 않고 오순도순 인정을 나누며 살았다는 사실이 이제 와서는 큰 부러움으로 남아 있기 때문이 아닐까?

물론 서울 생활 역시 돌이켜보면 지지리 궁상으로 살아온 것을 부인하기 힘들지만 그 많은 세월을 희망을 잃지 않고 끈질기게 이어왔다는 사실이 기적같이 느껴질 때가 많다. 어찌되었든 초년기의 고생이 모든 어려움을 이겨낼 수 있게 해준 밑거름이 되어주지 않았나 싶다. 생각해보면 치열한 경쟁사회에서 낙오되지 않고 이날까지 멀쩡히 살아남았다는 사실이 적어도 나에게는 고맙기 그지없다. 그렇다면 그 무엇이 절대적인 힘이 되어 주었을까? 그것은 고향에 대한 동경과 오염되지 않은 순수 자연과 순박한 고향 사람들의 인정 때문이리라.

어린 시절

내가 태어난 고장은 험한 벽촌 구석, 충청북도 괴산읍에서 50리 길이나 파고 들어간 문경새재 바로 턱밑에 죽은 듯 납작 엎드려 있다. 유하리가 바로 그곳이다.

촌에서 공부라고는 거의 하지 않고 노동만 하다가 졸업을 한 맹탕 중학생의 머리에는 오직 어떻게 하면 돈벌이를 해서 먹고사느냐가 전부였다고 해도 지나친 말이 아니다. 지성이면 감천이라는데 나에겐 그 문이 꼭꼭 닫혀 있었다. 지금 생각해보면 그런 상황에서 꼬박꼬박 학교에 갈 수 있었다는 것이 신기할 따름이다. 어쨌거나 중학교를 졸업하고 본과에 입학했다. 이를테면 고등학교 학생이 된 거다. 그런데 며칠 다니지도 않은 것 같은데 한국전쟁이 터졌다.

세상이 바뀌었단다. 그 부정부패의 이승만 독재정권이 쫓겨 가고 '위대한' 김일성 장군만 외쳐대는 '새로운' 세상, '참 좋은' 세상이 왔단다. 나도 그런가 싶었다. 서울 상공을 날이면 날마다 대낮에도 폭격기들이 떼를 지어 날아오면 하늘이 찢어질듯이 고사포를 쏘아댔고, 사람들은 방공호 속이나 아궁이 속 마루 밑바닥으로 기어들어가 엎드

려 있었다. 얼마가 지나자 학교에 나오란다. 나갔다.

얼마나 다녔을까. 학교에선 전교생을 강당에 집어넣고 김일성 장군을 위해서, 인민공화국을 위해서 목숨을 바칠 때가 왔다고, 뜻밖의 선생들이나 상급생들이 열변을 토했다. 그때 그 분위기로 봐 이들은 미친 사람들처럼 악을 쓰고 주먹을 휘둘러댔다. 우리 다함께 조국을 위해 의용군으로 나가 목숨을 바치자는 것이었다. 그런 다음 의용군 되기를 반대하는 사람 손들어보라고 눈알을 부라렸다.

결국 강당에 들어간 학생은 한 그물에 잡힌 고기떼처럼 졸지에 의용군이 되어 종로에 있는 숙명여고로 끌려가 훈련을 받게 되었다. 갑자기 의용군 수용소로 변질된 숙명여고는 아수라장 같았다. 이 사람들이 얼마나 무모한지 몇백 명을 가두고는 저녁밥도 먹이질 않았다. 저녁은 오밤중을 지나 소금물에 저린 주먹밥 한 덩이씩이 고작이었다. 뭐 이렇다 할 훈련도 계획도 없이 기껏해야 운동장을 몇 바퀴 도는 인민군 식 행진을 시키는데 꼭 장작개비가 걷는 것 같았다.

이렇게 며칠이 지났는데 부모들이 찾아오기 시작했다. 학생들은 용돈과 수건, 칫솔 따위를 갖다 달라고 부탁했다. 나 또한 아버지가 찾아오셨는데 좀 있으면 미군이 들어오니까 빨리 도망쳐 나오라고 강요하셨다. 그때 나는 가장 가까운 친구와 함께 들어왔는데 그의 형은 골수 빨갱이였고 아주 훌륭한 사람 같았다. 친구 역시 그 형을 철썩 같이 믿

고 있었다. 나 또한 친구의 영향으로 의용군이 되는 게 아무렇지도 않았다. 장사꾼들이 찐 계란이며, 사탕 과자 따위를 담 구멍으로 파느라 혈안이 돼 있었다. 나 또한 아버지가 주고 간 용돈으로 찐 계란을 사먹었다.

결국은 계란에 체해 아무것도 못 먹고 다 죽어가는 꼴이 되었다. 이렇게 되자 자연스레 풀려 나올 수 있었다. 당시 우리 집이 용두동에 있었는데 온종일 기어서 집에 닿을 수 있었다. 생각해보면 바로 그 찐 계란이 나를 구해줬던 것이다. 지금도 나는 찐 계란을 먹지 않는데 그 은혜를 갚기 위한 건지, 원수 같은 놈의 계란으로 여겨서 그런지 찐 계란을 보면 그 시절 그 상황이 떠오르곤 한다.

결혼

 결혼을 하면서 창천동 언덕 꼭대기에서 셋방살이를 시작했다. 집은 열 평 남짓한 터에 오두막 같았는데, 코딱지만 한 방 두 개에 마루 하나와 부엌이 딸린 무허가 주택이었다. 거짓말 안 보태고 뚱뚱한 여자 둘만 들어가도 꽉 차는 그런 옹색한 공간이었다. 마당이라고 해봐야 한 평 남짓한데 여기에 꽃밭을 꾸몄다. 학교에서 돌아오면 가련한 어린 꽃모종을 어린 새끼 다루듯 돌봐주는 것이 그렇게 큰 희망인줄 미처 몰랐다.

 우리 부부는 정말 알뜰하게 살림을 하고 몇 년만 더 적금을 부어 돈이 마련되면 그때는 제대로 된 집을 사겠다고 단단히 결심을 하고 있었다. 그런데 세상일은 우리가 맘먹은 대로 되지 않았다. 갑자기 감당하기 힘들 만큼 불행한 일이 우리 앞에 닥쳐왔다. 무허가 주택이라 철거를 당하게 된 것이다. 그것도 안방 부엌 마루 반쪽이 뜯기어 나가고 남는 건 웅덩이 같은 문간방과 마루 빈쪽, 마당 반쪽이 남게 된다고 했다.

 난감했지만 집을 다시 구해야 했다. 집사람이 E대부속 중고교에 근무하기 때문에 신촌 쪽이라야 했다. 당시 모래내라는 형편없는 변두

평생을 벌어 마당이 딸린 벽돌집 방 서너 칸이면
나에게는 더 바랄 게 없을 것 같았다.

리에 국민주택 단지가 있었다. 고맙게도 장인께서 얼마의 돈을 보태 주시어 집을 보러 다녔다. 그런데 뜻밖에도 아주 터가 넓은 집을 그 돈이면 살 수 있다고 복덕방에서 소개했다. 그곳을 가보니 터전은 300평 가까이 되는데 너무 외진 데다 수도도 안 들어오고 울안에는 묘가 두 개나 나란히 자리하고 있었다. 나에게 평생소원이 꽃 가꿀 마당인데, 높직한 언덕 위에 등대 같은 시멘트 집이 볼썽사납게 서 있고 그 주위는 연탄재 쓰레기가 잔뜩 쌓여 있지만 남향이라서 그 위치는 최상의 터전 같았다. 꼭 흉가 같은 살벌한 집이었지만, 넓고 햇볕 잘 드는 터전이라 가슴이 뛰었다.

그때만 해도 결혼을 하면 누구나가 좁더라도 집 한 칸을 마련하는 것이 지상의 과제였다. 평생을 벌어 마당이 딸린 벽돌집 방 서너 칸이면 나에게는 더 바랄 게 없을 것 같았다. 우리야말로 결혼한 지 10여 년 만에 그렇게 바라던 집을 짓게 되었다. 대지로 말할 것 같으면 갑부 부럽지 않은 명당자리에 우리 규모에 맞는 수수한 벽돌집을 짓는 것이었다. 그때는 왜 그렇게 빨간 벽돌집이 동화의 한 장면처럼 부러웠는지 나도 모르겠다.

나라는 사람은 생래적으로 탐구적이거나 진취적인 적극성을 띠고 있지 못했다. 열등의식에 사로잡혀 있기 일쑤였고 의도적으로 사람을 피하는 습성까지 있었다. 매사를 수동적으로 받아들여 시야가 더

욱 좁지 않았던가 생각한다. 사회생활에서 사람들을 소극적으로 대했고, 모든 사물을 바라볼 때는 시야가 넓지 못하였다. 나 자신에 대해서는 불만이 많았다. 세상을 밝고 즐겁게 긍정적으로 살기 어려웠던 것이다. 다만 집안 울안을 가꾸고 실내를 꾸미는 것으로 어느 정도는 사람값을 하며 살 수 있지 않았을까 생각해본다. 우리 부부는, 특히 나는 조직 생활에 맞지 않았다. 어떡하면 이 조직에서 벗어나 자식새끼 굶기지 않고 살 수 있을까, 내 머릿속에는 늘 그런 생각으로 가득 차 있었다. 시골 가서 양계장을 할까? 아니면 과수원? 시장 바닥에서 깡통 가게를 해볼까? 최소한 썩어 없어지는 것은 아니니까. 때때로 집사람과 궁리를 해본들 뾰족한 방법이 떠오르지 않았다. 울안 터가 있으니까 화초를 키워 팔아 살 수 있을까 싶어 한번은 그 너른 마당에 비닐하우스를 몇 동씩 지어 겨울 국화를 길러 보기도 했다. 결과는 실패의 쓴 잔으로 이어졌다.

나는 처음부터 공부나 학문하고는 담을 쌓은, 중간치를 넘지 못하는 머리를 지닌 인간이라고 나를 단정 짓고 있었다. 우리가 영문과를 졸업할 때만 해도 대학원 가는 친구가 한 사람도 없었다. 기막히게 머리 좋은 친구들도 못 가거나 안 가는 대학원을 나같이 둔한 이가 감히 어떻게 넘볼 것인가. 게다가 나는 단 한 푼이라도 벌어서 생활을 해야 하는 절박한 상태였다. 더 이상 학비를 쓴다는 것은 천부당만부당한 것

으로 여겨지는 처지였다.

그런데 결혼을 하고 한 10년쯤 지나자 집사람이 대학원을 갔고, 미안했던지 나에게 대학원에 가라고 권유 아닌 강요를 해대었다. 결국 대학원을 마치면서 모교에서 시간강사를 하게 되었다. D학교에 근무하면서 일주일에 3일을 나가 강의를 하는데 얼마나 시간이 빡빡한지 몸을 둘로 쪼갰으면 싶었다. 당시 대학 풍토에선 전임강사를 하려면 시간강사를 거쳐야 했다. 그래서 시간강사들은 쥐꼬리만도 못한 강사료와 대학 강사라는 타이틀을 움켜쥐고선 보장도 없는 아웃사이더의 설움을 감수해야 했다. 마흔 중반, 나로서도 헷갈리는 기로에 놓여 있는 시점이었다.

내 청소년기는 전쟁 시기였다. 그래서 농사에만 힘을 쏟으며 고향에서 아무 갈등 없이 지냈다. 그래서 그런 걸까. 농사에 대한 미련이 언제나 내 가슴속에 꿈틀대고 있다. 마흔이 넘어서면서 나는 바보같이 어리석었지만 세상 쓴맛(단맛은 별로 없었던 것 같다)을 그만큼 보았던 터라, 내 주제를 어느 정도 파악하고 있었던 것 같다. 조직 생활을 잘했거나 능력을 발휘하지는 못했다. 하지만 20여 년을 견뎌온 경험을 떠올리면 답은 불을 보듯 분명했다. 사람들이 세속적으로 출세에만 눈이 어두워 죽기 살기 모르고 치닫다 보면 그 결과가 어떻게 되는지, 좋지 않은 결과를 나는 너무나 많이 보아왔다.

새로운 시작

어느 날 꼬마 아들을 데리고 광화문 사거리를 건너 동아일보 사옥 앞을 지나고 있었다. 그런데 신문회관이라는 데서 무슨 전시회가 열리고 있었다. 무슨 생각이었을까. 나도 모르게 전시장 문을 들어서게 되었다. 그곳에서는 중요 인간문화재 일사 김봉룡(一沙 金奉龍) 옹의 고희 회고전이 열리고 있었다.

있는 그대로 말하자면, 나는 그때까지 좀처럼 전시장이라는 데를 가본 적이 없었는데, 귀신에 홀렸는지 안 하던 짓을 한 것이다. 뜻밖에도 작품들이 정말로 감동적이었다. 일흔 평생을 갈고 닦은 나전칠기 작품들은 동양자수 뺨칠 만큼 섬세하게 정성을 쏟은 것이어서 내 정신을 다 빼놓았다. 나는 살 형편이 못되면서도 서류함 하나를 골똘히 감상하다가 갖고 싶어졌다. 불행히도 이미 임자가 있는 것이었다. 나는 생전 처음 환희심이 치솟을 만큼 감격하고 작가 선생님께 허리 굽혀 절하고 나왔다.

이 사건은 큰 감동을 넘어 나에게 엄청난 충격을 주었다. 눈앞이 캄캄해졌다. 나는 여태껏 무얼 하

나는 여태껏 뭐하고 살았나?
헛살아온 것 같은 기분을 지울 수 없었다.
남들은 이렇게 훌륭한 작품을 만들어 사람들을 감격시키는데
도대체 나라는 인간은 무엇으로 사람을 감동시킬 수 있을까?
내 머릿속은 수많은 갈등으로 들끓고 있었다.

고 살았는가. 허투루 살아온 것 같은 기분을 지울 수가 없었다. 화초를 키우고 나무 가꾸는 데는 한몫하지 않았는가. 그것들을 많은 이들에게 나눠주었고 누구라도 와서 물어보면 아는 척하며 자신 있게 말해주었지. 이런 말로 스스로를 위로하며 충격을 가라앉히려 안간힘을 썼지만 허사였다. 남들은 이렇게 훌륭한 작품을 만들어 사람들에게 감동을 주는데 도대체 나라는 인간은 무엇으로 사람들을 감동하게 할수 있을까. 내 머릿속은 수많은 갈등으로 들끓고 있었다.

나이 마흔이 넘도록 사과궤짝 하나 제대로 맞춰 못질 한번 못해본 주제에 무엇을 할 수 있단 말인가. 몇 날 며칠을, 아니 몇 달을 고심해도 좀처럼 가닥이 잡히지 않았다. 나는 때로 마치 애늙은이처럼 늙어서 어떻게 살아야 좋을까를 생각해보곤 했다. 사람이 죽을 때 잘 죽는 것이 제일 큰 복이고 다음은 늙어서 잘 사는 게 그 다음 복이라 했다. 우리말에 "젊어 고생은 금을 줘도 못 산다."는 속담이 있듯이 늙어서 활력 있게 살 수 있는 게 누구라도 바라는 소망일 것이다.

그럼 무슨 일을 해야 무료하지 않고 활력 넘치게 살 수 있을까. 나는 창작을 하는 것이나 농사를 짓는 일이 최선이라고 생각했다. 내가 체험한 시골의 노인들을 보면 씨를 뿌리고 김을 매고 거두어들이느라 눈코 뜰 새 없이 바쁘지 않은가. 생산적인 데다 보람까지 느낄 수 있는 일이다. 온종일 쾌적한 골프장에서 신나게 골프채를 휘두르고 내려오

는 그 뒤끝과 비교할 수 있는가. 이건 남는 게 없고 소모적이다. 쾌락은 더하다. 끝은 허탈하고 허무하다. 뿌듯한 마음을 주지 못한다. 그렇기에 어떤 기대나 희망을 품기가 어렵다.

나는 그때부터 뭔가를 시작해야겠다고 비장한 결심을 했다. 하지만 오리무중이었다. 뜻이 있으면 길이 있다 했던가. 얼마 안 있어 내 신상에 심각한 사건이 일어났다. 울안에 심을 묘목을 잔뜩 들여놓고 있는데 화분을 들다가 등을 다치고 말았다. 별로 무겁지 않은 화분이라 깔보고 옆으로 드는 순간 일이 터진 것이다. 쇠꼬챙이로 등을 꽉 찔리는 것 같은 통증에 입을 딱 벌린 채 다물 수 없었다. 숨도 쉴 수가 없을 정도였다. 그 정도면 바로 병원을 가든지 누워서 치료를 받아야 하는데 억지를 쓰고 묘목들을 다 심었다.

자고 나면 괜찮으리라 믿었던 것이 점점 더해갔다. 그러면서도 억지로 출근도 하고 일을 했으니 이런 무지막지한 인간이 어디 있겠는가? 원체 병원을 싫어하여 별별 짓을 다해도 소용없었다. 심지어 무당을 모셔다 굿을 다 했을라고…. 결국 세브란스병원에 입원해서 대충 바로 잡고 3개월이나 직장을 쉬어야 했다. 바로 그 무료하기 짝이 없는 휴직기간에 집사람 친구가 청자흙 한 덩어리와 백상감, 흑상감을 갖다주면서, "미현 아빠, 심심한데 이 흙 가지고 장난이나 해보세요." 하였다. 그는 기껏해야 일이 분 정도 만드는 요령을 가르쳐주고 갔다.

보원요 초기 작업장

 그야말로 디스크 고친다는 명분으로 집구석에 갇혀 시간을 죽이고 있던 판이었는데 흙을 가지고 놀게 된 것이다. 그저 주병 따위를 만들고 거기다 운학 상감을 조각해 거실 피아노 위에 올려놓은 거였다. 그런데 보는 사람마다 잘 만들었다고 칭찬하였다. 가만히 생각해보니 우리 문화재 가운데 도자기가 차지하는 비중이 대단할 뿐만 아니라 한번 시도해볼 만했다. 사람들이 손재주가 있다고 칭찬까지 하는 걸 보니 나로서는 도자기를 배우는 것이 취향에도 맞는 것도 같았고 해볼 만하다는 자신감도 생겼다. 당시로서는 내가 할 수 있는 것이 아무 것도 없었다. 도자기 하나만이 내가 해볼 수 있는 유일무이한 구세주

였던 셈이다.

그러면 어떻게 배우느냐가 문제였다. 당시엔 서울인데도 도자기교실이 몇 군데 없었다. 수소문한 뒤 인사동 어느 후미진 골목 안에 있는 공방을 찾아갔다. 거기에 선생이라는 분이 있었는데, 중늙은이쯤 되어 보였고 머리가 지저분하게 벗겨져 있었다. 그의 분위기로 보나 거기 와서 배우는 수강생 수의 절반도 되지 않는, 쌓아 올려놓은 듯한 꽃단지를 보고는 실망했다. 그깟 꽃병 하나 만드는 데 며칠씩 걸린다니 코웃음만 나올 지경이었다. 무얼 믿고 그렇게 건방이 들었는지… 그 정도면 나라도 가르칠 것 같았다.

여기저기 물어서 배울 곳을 찾았는데 마땅한 데가 없었다. 마침내 이천 고려도요라는 곳에서 실습을 하게 되었다. 마을에는 방도 없어서 볏가마니를 쌓아두는 창고도 아니고 방도 아닌 그런 냉돌 공간을 빌려 기식하며 40일 동안 열심히 배웠다.

실습하는 동안 지순탁이라는 사장님은 좀체 만나 뵐 수가 없었고, 이 대장이라는 도공이 나를 따뜻하게 대해주었다. 그는 정말로 수더분하고 성실한 도공이었다. 그는 정말로 열심히 나를 돌봐주었다. 실습을 마치고 난 뒤 서울 집에 초청하여 저녁을 대접하고 선물과 봉투로 감사의 마음을 전하기까지 했다. 그는 나를 협수룩하고 가난한 선생으로 알았는데 우리 집에 와 보고선 뜻밖에 돈이 있는 사람으로 여

겼던 모양이다.

한번은 내가 구운 도자기를 가져오려고 이천에 내려갔더니 이 대장이 못 나왔다. 연탄가스에 중독됐다는 것이다. 나는 그가 살고 있다는 사택으로 찾아갔다. 그의 사택은 임시로 지은 블록 집이었는데 비바람만 간신히 막을 정도였다. 아주 비좁은 부엌에 어두컴컴하고 좁은 방 하나가 붙어 있었다. 그는 거기 누워 있었다. 내가 고개를 들이밀자 몸을 일으켰다. 사는 형편이 뜻밖에도 열악했다. 방안에 녹슨 캐비닛 하나가 가구의 전부였고 부엌엔 냄비 따위가 썰렁하게 놓여 있었다.

그는 대뜸 선생님이라면 함께 도자기를 하고 싶다고 진지한 표정으로 입을 열었다. 그는 무명 도공이었지만 기술로 치자면 첫 손가락에 꼽히는 사람이었다. 그 대단한 고려도요 그릇을 다 만들다시피 하는 절대적인 전통 도예계의 지존자라 해도 지나친 찬사가 아니었다. 그는 몇몇 이름 있는 도예가를 거론하면서 그들이 도자기 가마를 차리자고 제의했으나 다 거절했다는 것이다. 너무나 뜻밖의 제의에 황당할 수밖에 없었다. 나는 한마디로 거절했다. 도대체 무슨 재주로 도자기 공장을 세운단 말인가. 그는 자기가 봐놓은 부지가 곤지암 쪽에 있고 돈 2백만 원만 있으면 문제없다고 역설했다. 나는 도자기 공장할 능력도 안 되고 전혀 마음도 없다고 누누이 설명했다. 다만 이 대장이 고맙게 해주었고 도자기에 대한 열의가 대단하니까 힘닿는 데까지 협

조할 마음은 있다고 하면서 일어섰다.

그는 끈질기게 간청했고, 결국 우리는 1978년 곤지암에 도자기 가마를 세웠다. 그 터전은 양지바른 곳이었으며 산이 좋았고 물 또한 좋았다. 그곳은 정말 힘겹게 정한 곳이었다. 터를 정하려고 우리는 아마도 석 달 이상을 일요일마다 광주, 이천 쪽으로 땅을 보러 다녔다. 그러나 마땅한 터를 구할 수 없어 거의 포기하고 있었는데 하늘이 도왔는지 기적처럼 그곳을 찾게 된 것이다.

곤지암에 도자기 가마를 시작하다

가마를 시작하고 일 년 동안 양다리를 걸치고 허덕허덕 지냈다. 일 년이 지나자 그럭저럭 자리가 잡히고 내가 소원하던 농사도 지을 수 있게 논밭을 마련하게 되었다. 농사를 지어 곡간에 쌓아놓고 퍼다 먹었다. 넉넉한 기분에 누구에게라도 밥을 대접하고 싶고 뭐라도 퍼주고 싶었다. 아! 이게 농경사회의 인정이며 푸근함이로구나 하고 수시로 느끼면서 말이다.

나는 하도 가난하게 살아온 데다 정해진 봉급을 가지고 빡빡하게 생활할 수밖에 없었던 탓에 내 인생의 최대 목표는 오막살이라도 꽃밭을 일굴 수 있는 마당을 한 백 평 마련하는 것이었다. 거기에 우리 집에 누가 와서 한 이삼일 파먹으면서도 이 집에선 좀 개개도 미안할 것도 없다고 생각할 만큼의 살림이면 더 바랄 게 없겠다고 생각해왔다.

곤지암으로 옮기고부터 나의 생활은 솔직히 도자기보다도 이 아름다운 동산을

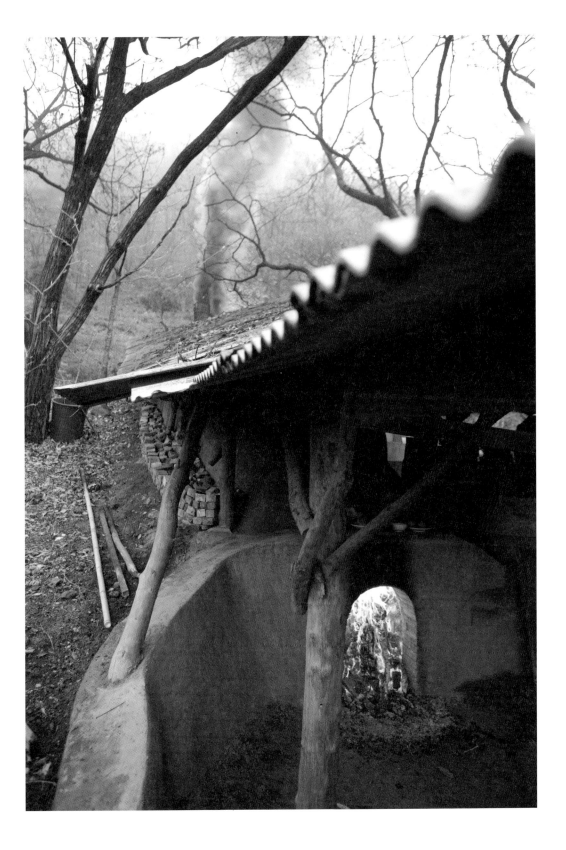

어떻게 내 뜻대로 꾸며 나가나 하는 것에 더 마음이 쏠렸다. 나는 아주 어려서부터도 꽃을 가꾸고 주위를 꾸미는 것을 좋아했다. 나의 시간과 재력이 허락하는 한 가마 울안을 꾸며 나가기 시작했다.

이 동네는 신립장군 묘소가 있고 그 후손들이 사는 양지바른 곳이었지만 우리 터전엔 나이든 대추나무나 살구나무 하나 없고 밤나무들만 산기슭에 있었다. 원체 서북풍이 세고 추워서 감나무나 모과나무 같은 것은 되지도 않았다. 나는 될 수 있는 대로 자연을 해치지 않고 각종 나무를 하나씩 구해다 심었고, 돌담울도 쌓고 석물 같은 것도 구해다 놓았다. 그럴 여유도 없었지만, 조경업자들이 천편일률적으로 꾸미는 그런 분위기가 싫었다. 가난한 옛 고향의 울안 마당 같은 것이면 얼마나 좋을까 하고 생각했다.

세월이 약이라 하였던가. 시간이 지나니까 내가 원하던 농사와 도자기, 마당 꾸미기가 어설프지만 그런대로 이루어져 나갔다. 그럴 때마다 고마운 마음이 들어 가슴이 뭉클했다. 내 좁아터진 머릿속에는 무슨 까닭인지 우리 것, 가난하던 시절의 고향, 될 수 있으면 현대문명을 멀리한 원시적인 것, 정신적인 두뇌 활동보다도 손발을 움직여 생산하는 노동 같은 것이 진드기처럼 붙어 있었다.

백 평 전시장 겸 작업장을 짓다

이곳에 온 지 10년이란 세월이 훌쩍 다가오자 감개무량했다. 마음의 여유가 생겼는지 시설을 돌아보게 되었다. 준비도 없이 남의 강요에 못 이겨 급하게 짓느라 시멘트 블록 작업장은 볼썽사납고 열악했다. 이를 무엇보다 먼저 개선해야 한다고 생각했다. 명색이 회원제라고 회비를 받아가며 운명을 해왔는데 최소한 회원들이 작업하는 작업장 한 칸 만큼은 좀 쾌적한 공간으로 꾸미고 싶었다. 물론 언젠가는 조촐한 전시장이라도 손수 지어보겠다고 10년 전부터 목재며 돌 같은 것을 모아 두었기 때문에 전혀 터무니없는 계획은 아니었다.

가마 창립 10주년을 맞아 무언가를 하고 싶었는데 아무리 생각해도 뾰족한 방법이 떠오르지 않았다. 나는 자타가 인정하듯 통이 크지 않은 데다 융통성이 없었다. 할 수 있는 범위 안에서만 일을 하는 성미라 좋은 안을 마련하는 게 쉽지 않았다.

때마침 K사장이라는 분이 뜻밖에 들렀다. 그때 우리 내외는 종이쪽지를 방바닥에 펴놓고 집을 지을 소위 설계도를 그리고 있는 중이었다. 나는 우리 능력에 맞게 한 30평 정도의 작업장을 우선 짓고 다음

에 더 이어 짓는 계획으로 고심하고 있었다. K사장은 내 얘길 듣고는, "아이구 답답두 하슈, 일개 개인집도 100평 200평 짓는 판에 명색이 도자기 가마인데 한 이삼백 평 되게 지어요. 돈 없으면 내가 꾸어줄 테니까…" 한다. 속으로는 '어이구 이 좀팽이들아, 그렇게 그릇이 작아서야 어디 뭐 해먹겠나?' 하지 않았나 싶다.

그가 가고 난 뒤 나는 다시 곰곰 생각해보았다. 그의 말이 옳았다. 나는 절대로 내 능력 밖으로 일을 못하는 좀생이라 고심은 했지만 어떻게 꿰맞추면 될 것도 같았다. 결국 전시관 및 작업장을 100평으로 짓기로 결정했다. 내가 원하는 집은 우악스럽고 거대한 게 아니었다. 산기슭에 엎드려 있는 나지막한 단층 집으로, 뒷동산에 거스르지 않고 다소곳이 이 터전과 어울리는 그런 집이었다. 그러나 산기슭을 파내고 보면 단층은 반지하나 다름없이 되기에 아래층은 넓히고 이층은 작게, 마치 초가지붕 모양으로 6개월에 걸쳐 최선을 다해 지었다. 외벽은 냇돌을 직접 붙이고 전시장의 서까래 나무도 모두 낫으로 벗겨 걸었다.

완성되고 보니 그 집은 어느 날 갑자기 하늘에서 내려와 앉아 있는 것 같았다. 감격이었다. 이층 전시장도 여러 해 전에 잣나무를 구해다 제재해서 말린 것으로 두껍게 우물마루를 놓으니 그 향기와 윤기가 실내를 가득 메웠다. 이런 것은 내 주제나 능력에 비춰볼 때 기적이나

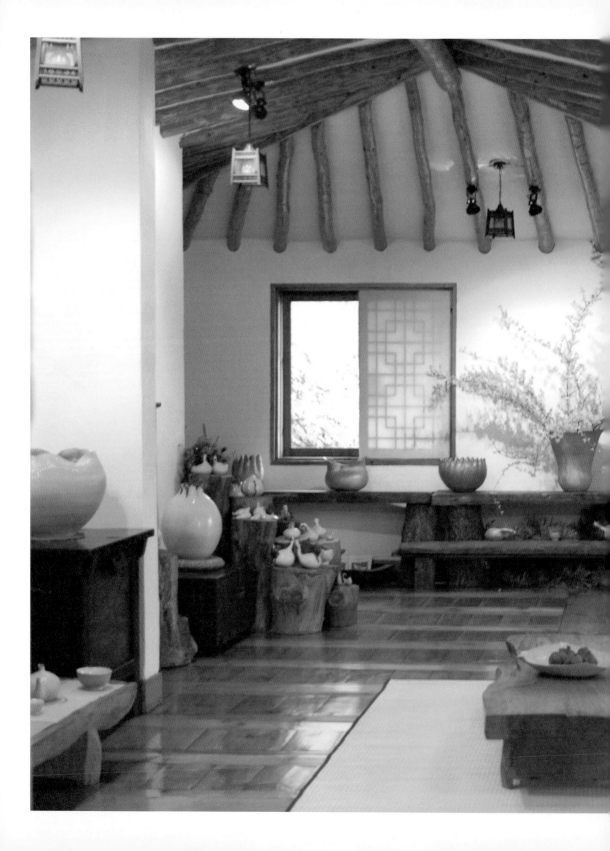

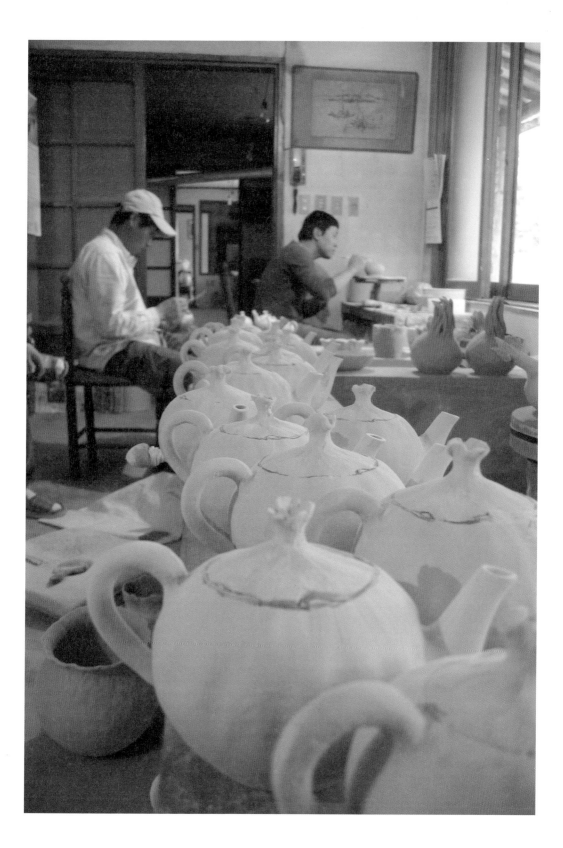

다름없었다. 내가 도자기를 시작해서 망하지 않고 이런 전시장을 지어놓고 나날을 즐길 수 있다니 믿어지지 않았다. 절대로 내 힘으로 이루어진 것은 아닐 거라 생각되었다.

식구들은 서울에 있었고, 그곳에는 주로 나 혼자 있었다. 밤에 불을 환하게 켜놓고 깨끗이 닦아놓은 마룻바닥을 바라보면 꿈만 같았다. 정말 이것이 현실인가 거듭 마음을 다잡고 보고 또 보았다. 마치 밤바다에서 물결이 반짝반짝 빛나는 것처럼 드넓은 마룻바닥은 기름을 부어놓은 듯 넘실댔다. 집을 짓는 동안 뜻밖의 사고로 죽을 고비를 넘기기도 했지만 마침내 이렇게 맘에 드는 공간을 마련했다는 사실에 고맙고, 고맙고 또 고마웠다.

백자 전시회

　사실 나에게 도자기는 부수적인 것이었다. 막연하게 흙을 만져본 것이 실마리가 되어 이쪽으로 들어섰지만, 나는 원체 탐구력이 부족하고 창작을 위해 고뇌하는 성격이 아니었다. 도자기 가마를 시작하고도 그냥 흙장난 정도에 지나지 않았다. 이 대장만이 전통 백자 항아리나 그릇 등을 물레로 만들었고, 나는 그냥 기분 내키는 대로 손이 가는 대로 빚었다.

　가마를 시작하고 일 년쯤 되었을 때 제1회 김기철 백자전을 열었다. 이 역시 타의에 의해 엄밀히 말하면 김기철 도자기가 아니라 이 대장이 주로 빚은 전통적인 백자를 선보이게 된 것이었다. 다행인지 뭔지 모르겠지만 웃기게도 성공적인 전시였단다. 당초 전시장을 구하느라 애를 먹었다. 인사동에 있던 S화랑이 대관해주었는데, 모 인사가 간청해서 이루어졌다. 알지도 못하는 김상옥 씨는 전시 후평을 한답시고 신문에 찬사를 썼으며, 그해 각 신문의 문화부 기자들이 본 '전시 가운데 제일 인상적인 전시'였다는 후문

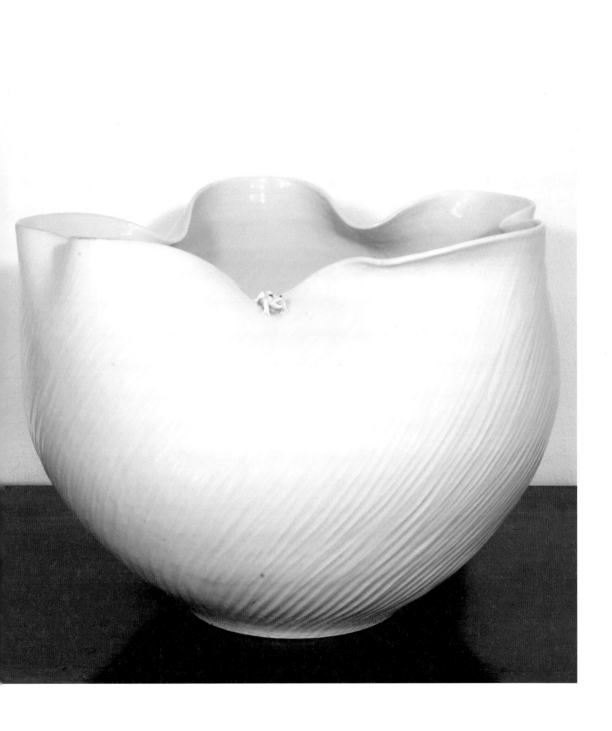

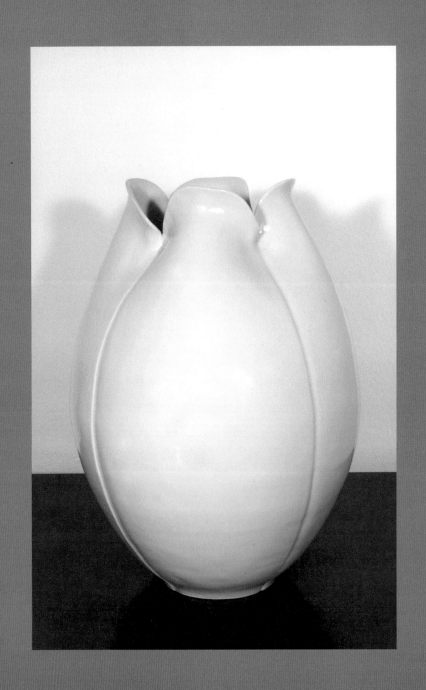

을 듣기도 했다.

첫 전시회는 이렇게 테이프를 끊었다. 겉보기에는 우리 전통 백자를 약간 다른 모양으로 하고 조각도 해서 선보이는 것이었지만 엄밀히 말해서 창작품이라고 할 수 없었다. 더구나 내가 직접 만든 것이 아니기 때문에 칭찬을 해주는 사람들이 있다 해도 양심의 가책을 느끼지 않을 수 없었다. 다른 예술 분야와 달라서 도자기는 여러 사람들의 손을 거쳐야 세상에 나올 수 있는 것이기 때문에 하나의 도자기가 탄생되려면 마치 수많은 오케스트라 단원들이 각각 제 역할을 해서 하나의 조화로운 음악이 돼 나오는 거나 다름없다고 나는 믿고 있다. 그렇기에 혼자서는 할 수 없는 것이지만 그 기본이 되는 성형을 대부분 다른 사람의 손을 빌려 한 게 떳떳치 못했다. 그런 의미에서 두 번째 전시에서는 나만의 창작품만을 골라서 새로운 도자기를 선보였다. 관람자들은 너무 생소한 도자기를 보고는 놀라는 표정을 지었다.

내 도자기는 자연에서 왔다

　내 도자기의 주제는 자연이다. 거대하고 신비한 우주적인 자연이라 기보다는 우리와 밀접한 관계가 있는 식물의 잎사귀나 꽃이나 열매 같은 것이 주제가 되었다. 그것도 들풀이나 들꽃 따위가 더욱 감동을 불러일으키는 소재다.

　나는 우리의 전통적인 백자를 주로 하면서 전통의 굴레 속에 갇혀 있는 게 아니라 새로운 변화를 모색했다. 설령 조선조 백자의 5백 년 전통 속에 백 년마다 한 층씩 쌓아올린 오층탑이 있다면 그 탑을 송두리째 허물고 새로 쌓는 게 아니라 그 오층 석탑 위에다 어울리는 또 한 층을 올려놓는 것이었다. 철두철미하게 조선조 백자의 제작 과정을 지키면서 이 시대에 새로운 형태를 조형하는 것이다.

　물론 우리는 누구나 사용하는 전기 물레 따위도 이용하지 않는다. 수비에서 소성까지 너무나 비능률적이고 힘든 품을 들여 용가마에 우리 육송을 때서 완성하는 것이다. 지금처럼 편리한 기구가 손쉽게 할 수 있도록 갖춰진 상황에서 어리석기 짝이 없이 원시적 노력을 기울이는 것은 나름대로 뜻이 있어서다. 현대 첨단문명이 하늘 높은 줄 모

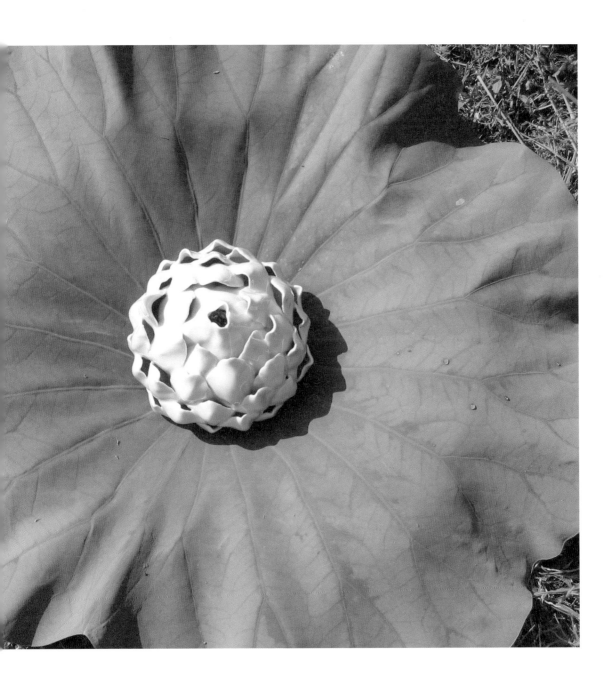

봉통불

르고 치솟고 따라서 인간의 존재가 어느새 이런 기계의 노예로 전락한 시점에 최소한 그 균형을 잡는 일은 원시로 돌아가는 일이라 믿는다. 다시 말해 잃어버린 인간 존엄과 인간성을 지키고 회복하기 위해서는 원시로 돌아가 그 균형을 잡는 것밖에는 없기 때문이다.

이렇게 나무를 때서 굽는 도자기는 가스나 전기로 단순히 익힌 것과는 근본적으로 다르다. 우리 소나무가 타면서 내뿜는 연기와 불길 속에 들어 있는 성분들이 도자기와 융합이 되어 그 깊고 신비한 빛깔과 질감을 나타내는 것이다. 나는 아직도 나무로 소성하지 않는 도자기는 가짜 같은 생각이 들어 아무리 매끄럽게 잘 나와도 매력을 느끼지 못한다. 내가 만드는 도자기의 형태는 불균형 가운데 균형을 이루며 살아 숨 쉬는 도자기라고 입에 거품을 문다. 실제로 이렇게 나무를 때서 구운 도자기는 공기 소통을 하면서 시간이 지날수록 그 빛까지 화사해진다.

더구나 똑같은 도자기도 놓이는 장소, 밝기에 따라 다르게 보이고 심지어는 내 기분에 따라 밝게도 흐리게도 보이는 것이다. 그렇게 똑같은 도자기가 어떤 때는 맑디맑은 옥색이 돌아 사람 기분을 날아갈 듯이 해놓는가 하면 때로는 어두운 빛을 띠기도 하는 것이다. 도자기의 묘미는 이런 데서 사람의 마음을 잡아끈다.

나의 또 다른 새로운 시도는 백자 유약을 바르지 않고 그대로 소성

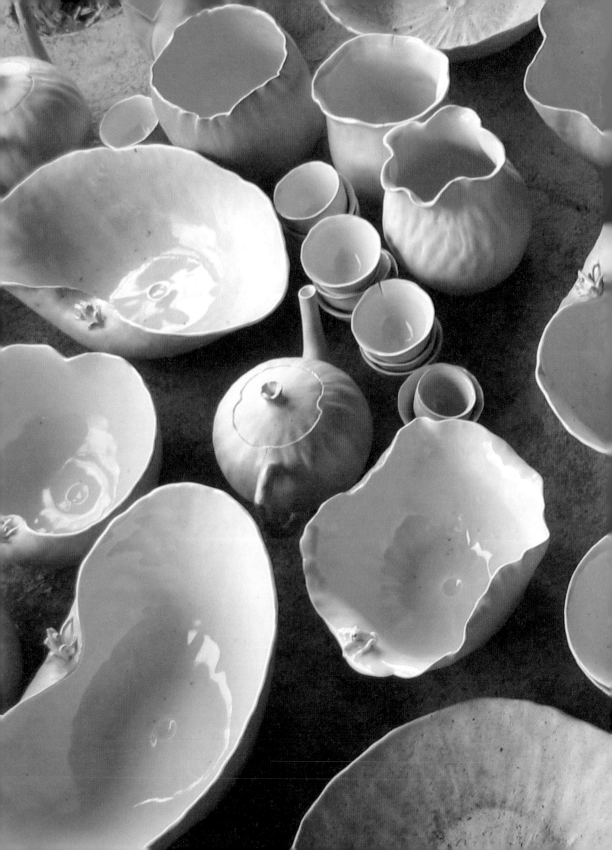

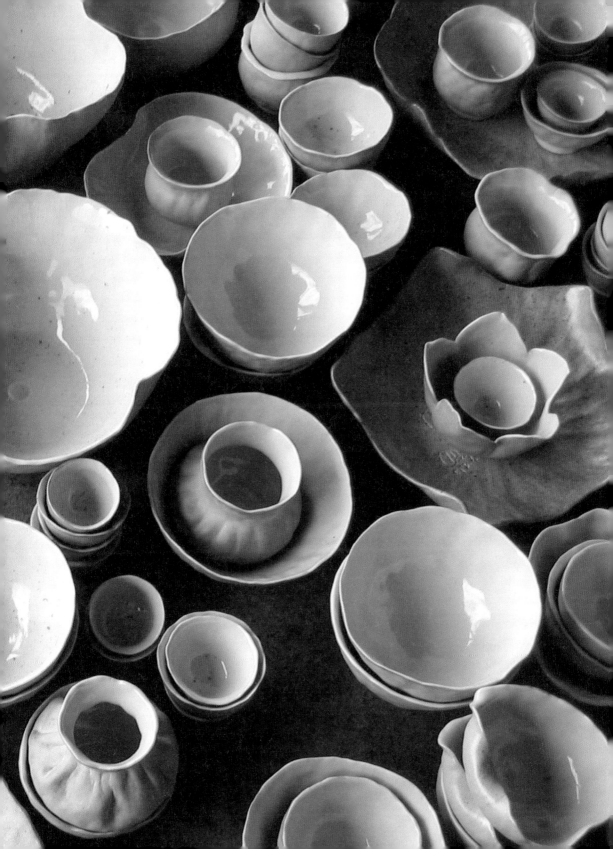

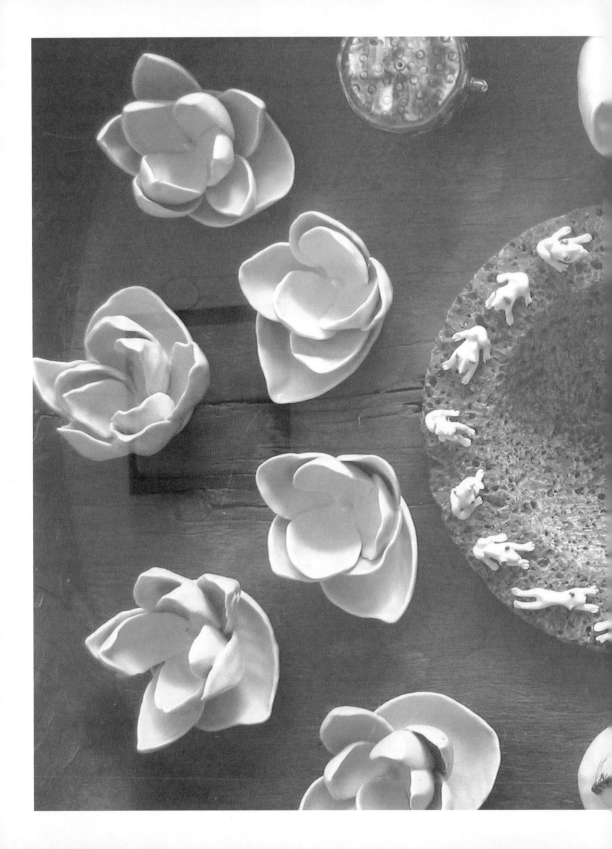

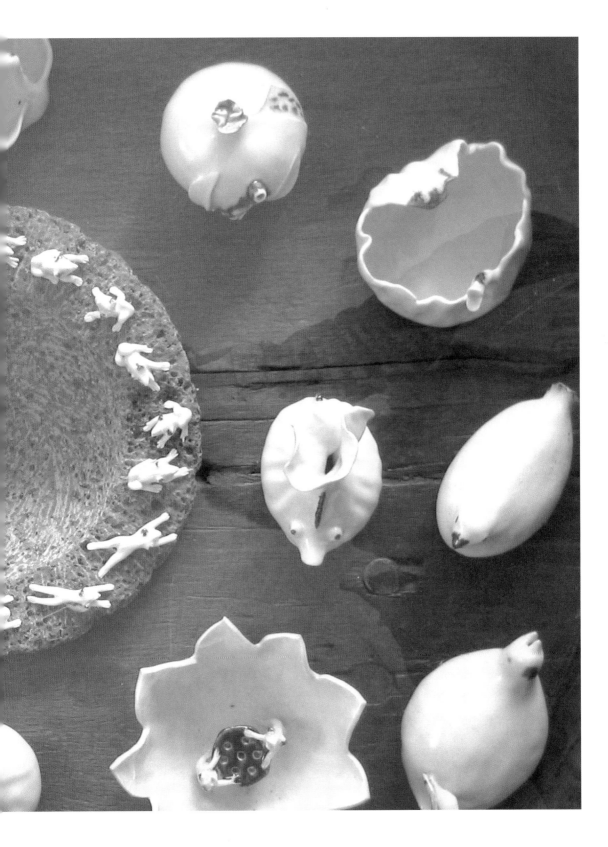

하는 방법이다. 도자기를 시작하고 얼마 안 되어 유약을 하지 않고 구워봤더니 다양한 색감과 문양이 나타났다. 그리고 기름을 칠한 것처럼 반들반들 윤기가 나는 것이었다. 나는 이것을 자연색 도자기라 일컫는데 붉거나 노랗게, 아니면 황토빛깔로 피어나는 깊고 부드러운 질감과 예상치 않게 섬세한 문양이 생기는 것이 참으로 매혹적이다. 일단 이것은 우리 도자기의 새로운 문을 연 것만은 틀림없다.

1995년에 10여 년간의 반응을 살핀 다음 일민문화관에서 이 자연색 도자기 전시회를 제법 거창하게 했다. 상당히 반응이 좋다고 느꼈다. 도자기를 하는 사람들이나 그 밖의 교육기관에서 배운 사람들이 수천 수만 명은 되었을 텐데 거의 이만 한 시도를 해보지 않았다는 사실에 놀랄 수밖에 없었다. 나의 자연색은 단지 유약을 바르는 과정을 빼버리고 굽는 일인데 그것을 못한 것이다. 그런 걸로 보면 우리는 얼마나 기존의 틀 속에 갇혀 거기서 나올 생각을 못하고 있는지 새삼 놀라지 않을 수 없다.

학교 교육도 이런 틀에다 가두어놓는 데 치중한 결과 어찌 보면 배우는 학생들의 창의력을 말살시키는 결과가 되지 않나 하고 생각한다. 나의 경우만 하더라도 대학교 도예과에서 정식으로 배웠다면 오늘날의 내 도자기는 나올 수 없었을 것이다. 부끄러운 얘기지만 나는 배우지 않았다. 뭘 만들겠다고 고심도 한 일이 없는 것 같다. 내가 무

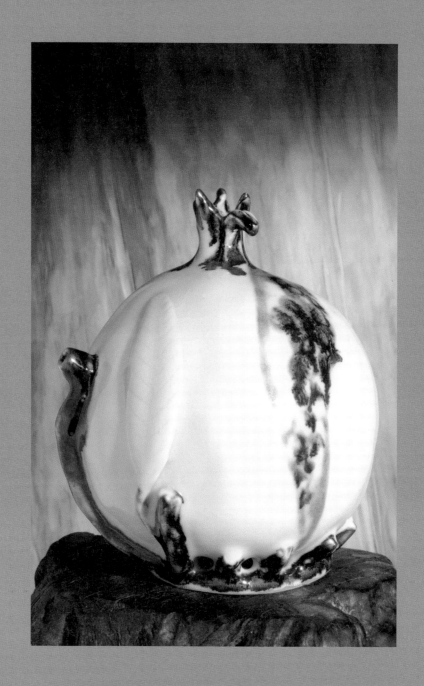

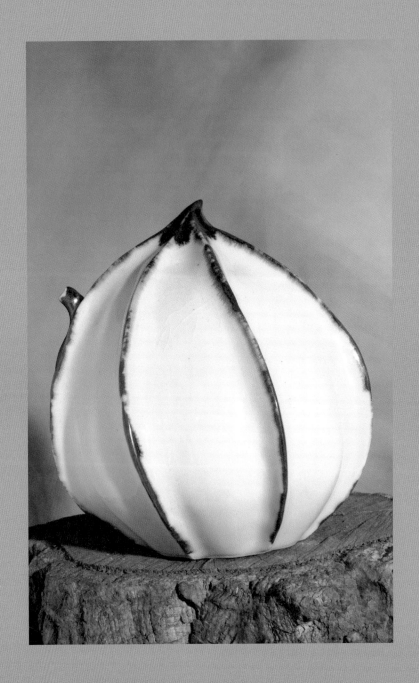

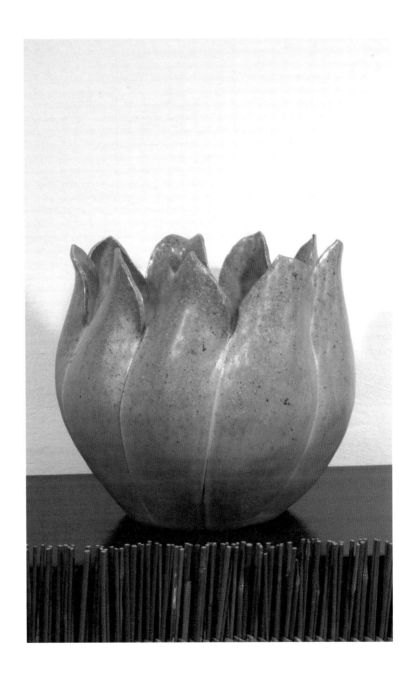

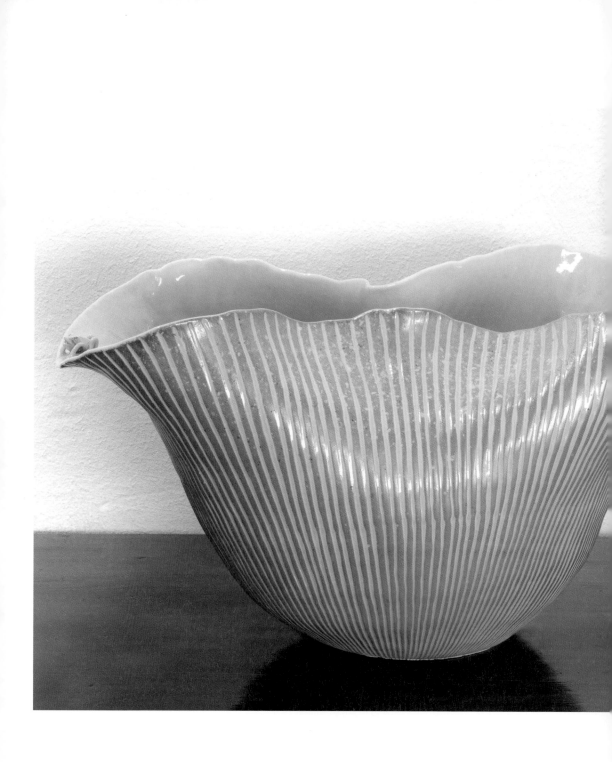

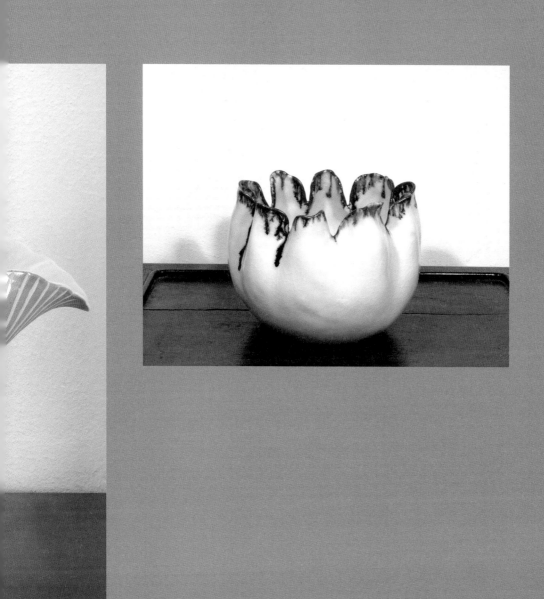

슨 도예가라고 간판을 내걸고 한 게 아니라 그냥 흙 가지고 기분 내키는 대로 빚어 보는 것으로 흥미가 있었고 즐거웠다. 만일 내가 이름 있는 도예가로서 그 명성에 손색이 없는 작품을 만들겠다고 고심하면서 빚었다면 절대로 오늘날의 내 것은 나오지 않았을 것이다.

나는 말버릇처럼 그냥 손가락 끝으로 흘러나오는 대로 편안하게 만든다고 말하곤 한다. 사실 기분 내키는 대로 재미있게 흙장난을 한다 해놓고 보면 항상 만족스럽다. 어린아이가 어른 보기에 유치한 것을 우그려놓고 좋아서 손뼉을 치는 것처럼…. 그럼 너는 천재구나 하늘에서 뚝 떨어져 일반 사람들 하고는 다르다고 구렁이 제 몸 치켜세우는 꼴이 아니냐고 힐난을 받는다면 답변할 말이 궁색하다. 그렇지만 억지로라도 둘러댈 수 있는 거리가 없는 것은 아니다.

나는 어려서부터 유달리 자연을 좋아했고 직접 몸으로 그것과 가까이 하고 손발을 움직여 무언가를 키우는 데 시간 가는 줄 몰랐다. 화초한 그루, 나뭇잎 하나라도 유심히 보고 쓰다듬으며 애지중지하는 생활이 쌓이고 쌓여 몸에 스며들어 있다가 나도 의식하지 못하는 사이에 손끝으로 빠져나온 거라고 변명하고 싶다. 모든 게 오직 그것 하나만을 파고들어선 뛰어넘을 수가 없다고 생각한다. 비록 흙으로 그릇을 빚는다 하더라도 문학, 음악, 철학, 종교까지도 아우러져야 그게 밑거름이 되어 남는다는 얘기다. 무용가가 된다고 팔다리 몸통만 움직

여서 되는 게 아니지 않는가. 거듭 말하지만 나의 경우는 아주 어렸을
적부터 보고 느끼고 몸으로 부딪친 체험에서 나의 도자기가 나왔다고
말하고 싶다.

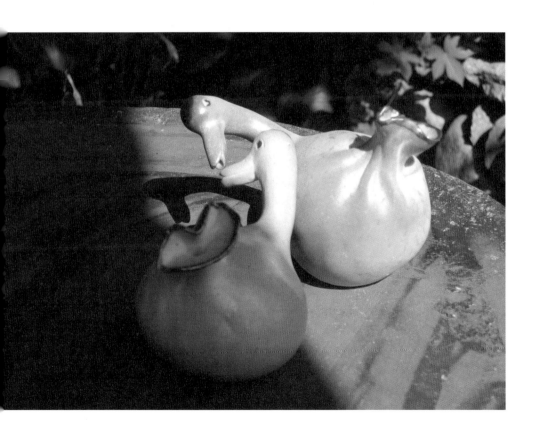

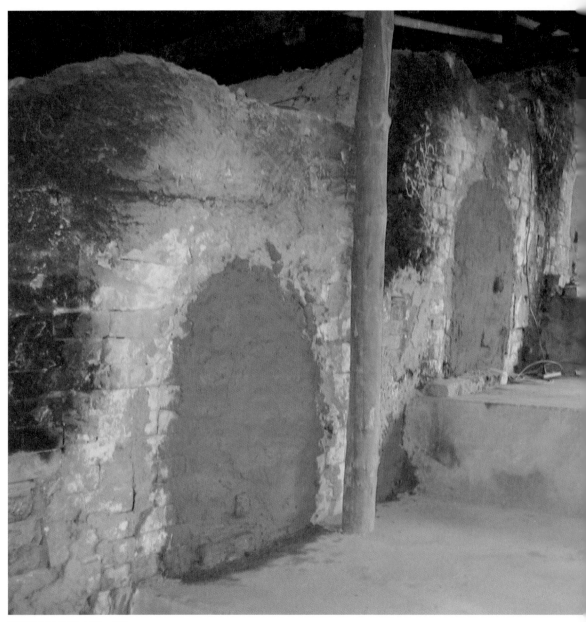

용가마에 불 땐 후 식히는 모습

조선소나무 용가마

 내 인생은 가마 문을 열면서부터 장작더미에 새로운 불씨를 붙여 활활 타오르는 것처럼 활력이 넘치기 시작했다. 또 한편으로는 내가 그렇게 갈망하던 농사도 함께 짓게 되었으니 이거야말로 떡에 버터 바른 격이라 할까, 양손에 떡이라 할까 어쨌든 즐거운 비명이 터질 지경이 되었다.

 나의 첫 전시 때 하루 전날 전시장을 방문한 최순우 관장님은 경건한 자세로 진열대 위에 있는 작품 하나하나마다 그 앞에 서서 가벼운 예를 표하셨다. 그 당시 나는 도자기 하나하나마다 인격체처럼 대하시는 선생의 모습에서 의아해했던 기억이 되살아난다. 일본 사람들 몇몇은 지극히 조심스럽게 전시장을 둘러보았을 뿐만 아니라 도자기 잔 하나를 받더라도 무릎을 꿇고 손에 낀 반지 같은 것을 다 빼어 옆에 놓은 다음에 두 손으로 공손히 받쳐 들었다.

내가 김상옥 씨로부터 들은 도자기에 대한 수많은 이야기 중에 두 가지가 뇌리 속 깊숙이 박혀 있다. 하나는, 우리 도자기는 다른 예술품과 달리 인격체라는 것이었다. 도자기는 우리가 사랑하는 만큼 자기 속에 품고 있는 아름다움을 펼쳐 보인다는 것이었다. 또 하나는 우리가 도자기를 빚을 때 흙을 취급하는 문제였다. 그분은 소량의 흙이라도 소중히 다루지 않고 버리는 것을 펄쩍 뛰다시피 꾸짖으셨다.

그분이 말씀하시기를, 같은 백금 분량의 열 배 백 배 가치가 되는 것이 도자기라는 것이었다. 당시는 이해하지 못했으나 지내놓고 보니 과연 그분 말씀이 맞았다. 도자기가 신비스러운 것만은 사실이다. 지

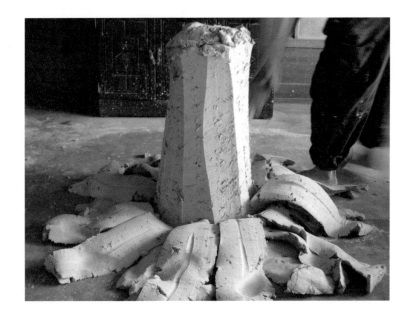

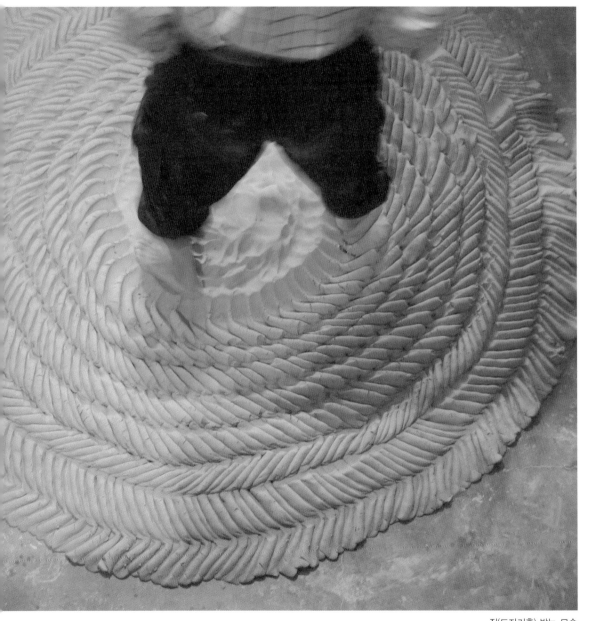

질(도자기흙) 밟는 모습

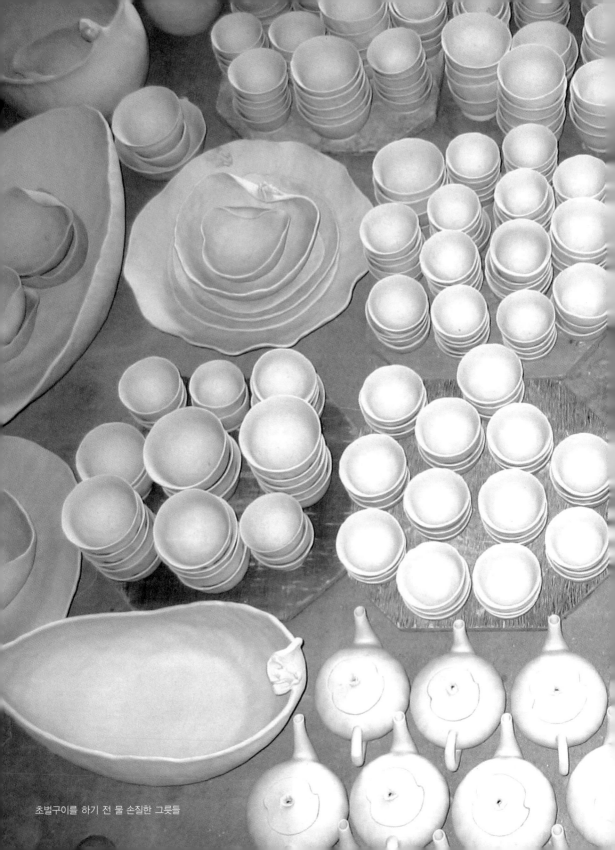

초벌구이를 하기 전 물 손질한 그릇들

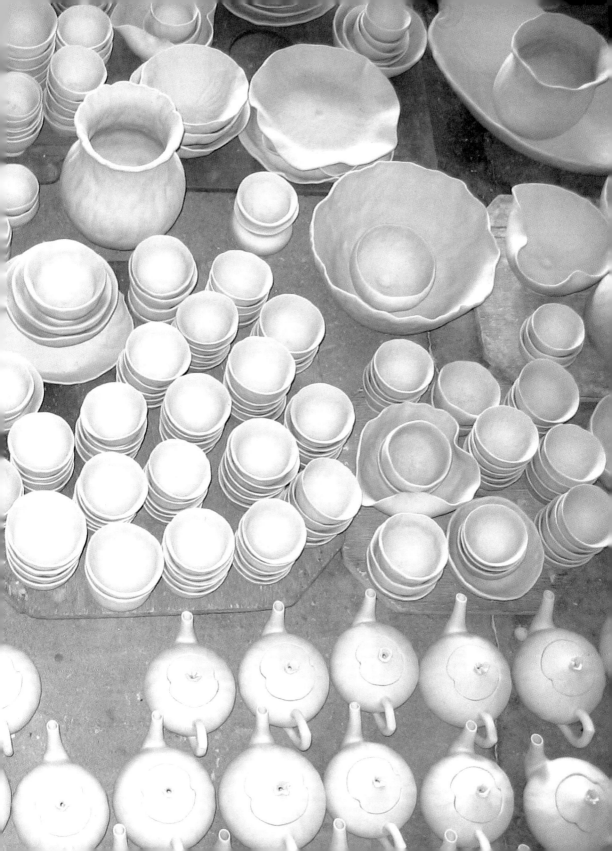

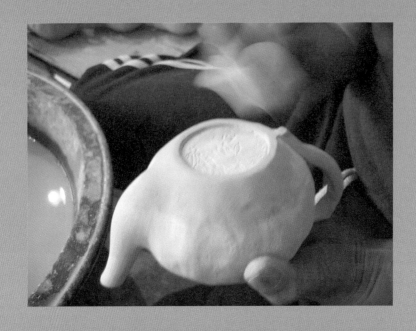

유약 작업

철사(무쇠녹) 바르기

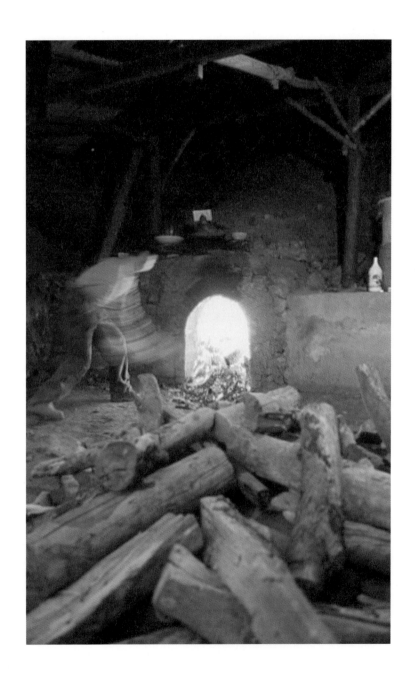

수화풍이 다 용해돼서 하나의 물체로 탄생되는데 그중에는 최후 과정인 불에서의 조화가 불가사의한 것이다. 오죽하면 '요변(窯變)'이라는 말이 나왔을까. 초기에 우리 가마에서 나온 작품도 요변의 대표적인 예에 속한다고 볼 수 있다. 우리가 불을 땔 때 고도의 화도에서 흙은 물 같은 상태로까지 녹아 그 형태가 변할 뿐만 아니라 그 빛깔과 질감이 전혀 예기치 못한 것으로 탄생하는 것이다. 이 과정에서 불속에서 일어나는 변화가 아주 특이한 명품을 낼 수 있다는 이야기다. 그 형태가 심하게 또는 사소하게 변화하고, 빛깔, 질감 또한 변화무쌍하다고 볼 수 있다. 우리 가마에서 나온 대표적 요변이라 할 수 있는 작품은 1350도 이상에서 구웠음에도 불구하고 백자 유약에 바늘 끝보다 더 섬세한 그을음이 타지 않고 인간의 능력으론 결코 해낼 수없는 문양을 이루고 있다는 사실이다.

나는 아직도 이 사실을 규명해내지 못하고 있으니 그냥 불가사의하다고만 생각하고 있다. 이렇게 용가마에 우리 육송을 때서 완성되는 도자기는 가스나 전기로 단순히 열을 가해 굽는 것과는 달리 그 나무가 타면서 뿜어내는 성분들이 한데 어울려 예기치 않은 결과를 낼 뿐

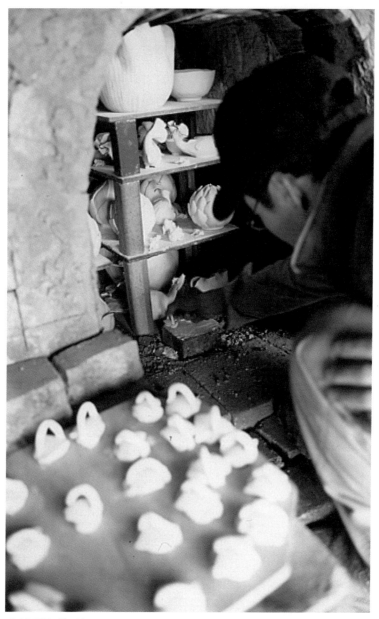

가마에 작품 재는 일

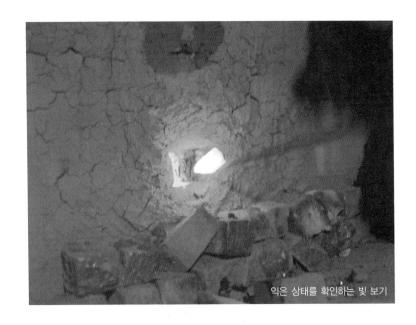

익은 상태를 확인하는 빛 보기

만 아니라 도자기 자체가 숨을 쉬는 그릇으로 탄생한다. 그러기에 그 도자기는 빛을 살 속까지 흡수했다가 내뿜기 때문에 느낌이 수시로 다르게 와 닿는 것이다. 실례로 같은 장소, 같은 불빛임에도 불구하고 바라보는 사람의 기분에 따라 맑게도, 어둡게도 보이는 것은 그 이유 때문으로 알고 있다. 이런 결과로 진정한 도자기는 나무를 때서 구워야 그 진가를 지니고 있다고 나는 믿고 있다.

그러고 보니 지난 세월 수많은 요변으로 태어난 도자기들을 불량품이라고 깨어버린 실수를 떠올리게 된다. 백자라면 오직 맑고 화사한 빛깔과 질감만을 최상으로 취급했다. 그 당시 나에게 티눈만 한 안목

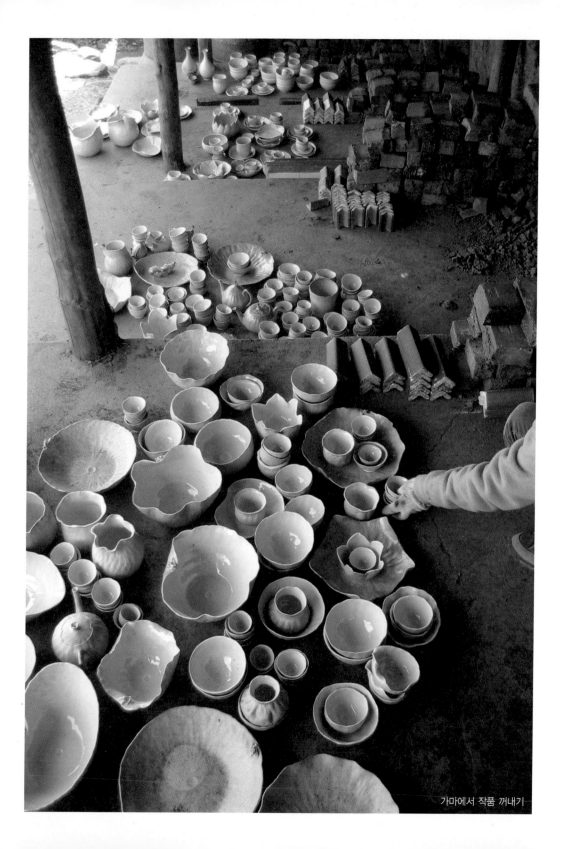

가마에서 작품 꺼내기

이라도 틔었다면 적지 않은 요변으로 태어난 명품들이 요절을 당하지 않았을 것이다. 그러기에 사람은 뭘 알아야 면장도 해먹고 하지 무식하면 서러울 수밖에 없는 모양이다. 우리가 여기서 알아둘 것은 명품과 불량품의 경계가 너무도 애매모호하고 바늘 끝만 한 차이로 구분된다는 사실이다.

우리 도자기에서 자연스런 형태가 최상으로 칭송될 때 그 기준은 설명보다는 느낌으로 규정지어진다고 볼 수 있다. 설령 달 항아리를 보름달처럼 둥그렇게 빚었는데 완벽하게 둥그런 형태가 아니라 약간은 갸우뚱할 때 그 항아리가 주는 푸근한 느낌이 깊숙이 다가오는 것이다. 그렇다고 그 정도가 지나치면 이것은 제값을 못하기 때문에 그 선을 긋는 일이 여간 어려운 일이 아니다. 그야말로 나의 무식한 편견일지 모르겠지만 도자기뿐만 아니라 모든 예술품, 그 밖의 모든 것들이 자연스런 것 이상의 것은 없다고 믿고 있다. 그러기에 필요 이상으로 인위적인 것에 대해선 거부반응을 일으키게 된다. 그래서 그런지는 몰라도 현대문명의 지나칠 만큼 인위적인 직선 문화를 혐오하게 되고 그 반작용으로 원시적인 수법의 도자기를 하고 있는지도 모르겠다.

농사 이야기

　도자기 소리를 좀 미루어 놓고 농사짓는 얘기를 해야겠다. 지금 생각해보면 6·25 때 고향에서 '썩은' 세월은 결과적으로 나에겐 인생의 황금기였다. 만약 그 3년간의 썩은 세월이 없었다면 자연과의 친화력도, 농사도, 그나마 쓰는 글이라는 것도 나하고는 상관없는 것이 되고 말았을 것이다. 나는 그 시절의 환상을 필생의 소원처럼 품고 있다가 마침내는 농사를 지을 수 있게 된 것이다. 그렇지만 시대는 많이 변했고 내 뜻대로 되기에는 역부족이었다.

　옛날에는 노동력만 지니고 있으면 농사를 지을 수 있었다. 농기구라야 호미, 괭이, 삽 정도와 지게만 있으면 땀 흘려 일해 가을 추수가 그렇게 흐뭇할 수가 없었다. 실례로 우리는 모를 심는데 못줄을 띄워가며 심기를 고집했다. 모를 심으려면 여러 사람이 동원되니까 자연히 정성들여 음식을 준비하고 잔칫집처럼 길가는 행인까지도 불러 함께 먹으며 시끌벅적 즐거운 휴식을 취했다.

　그러나 모심어줄 사람 구하기가 어려워지니 기계가 대신할 수밖에 없었다. 이제는 모를 심으나 타작을 하나 한두 명이 짬짬이 끝내고 마

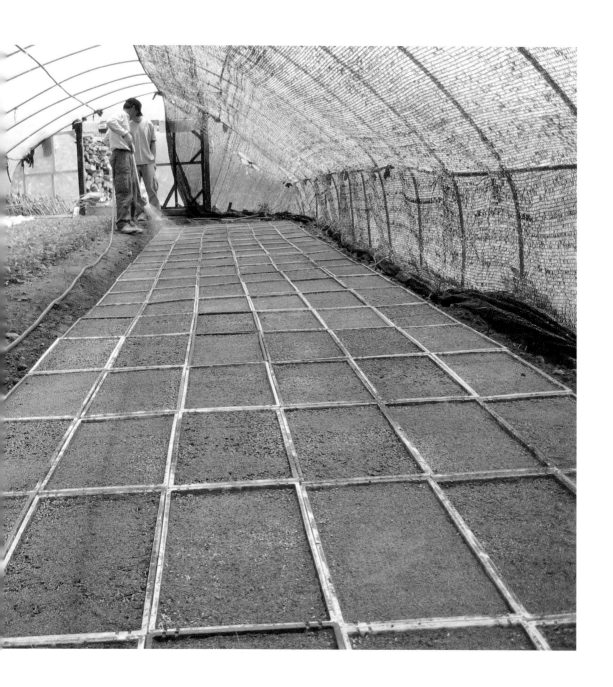

니 음식을 나눈다든가 이야기를 나눌 기회가 없어졌고 지극히 사무적인 절차만 남게 된 것이다. 내가 원하던 농사는 이런 것이 아닌데 갈수록 회의를 느끼지 않을 수 없게 되었다. 또한 농사 방법도 자연을 곱게 다스리며 순리적으로 하는 게 아니라 어찌 보면 폭력에 가깝게 땅을 다루는 것이다. 오직 다량생산을 위해 화학비료와 농약을 뿌리고, 농지에다 제초제를 뿌려댈 뿐만 아니라 비닐을 씌워 땅의 숨통을 막아버린다. 물론 일손이 덜 가고 다량생산을 할 수 있어 겉보기에는 훌륭한 농법 같으나 내 보기에는 최악의 방법이다. 설령 감자나 배추를 비닐 씌워 키우면 크게 자라 능률적일 진 몰라도 정작 그 속에 차야 할 에센스가 결핍되어 그 맛이나 씹히는 촉감이 훨씬 떨어진다는 사실이다. 지금 우리가 먹는 농산물의 대부분은 이렇게 생산되고 있기 때문에 그 질은 형편없다고 봐야 할 것이다.

또 하나 겨울이나 여름이나 비닐하우스에서 생산해내는 채소나 과일 따위가 이제는 지극히 보편적인 것으로 돼버리고 말았다. 물론 제철 음식이 몸에 좋다는 소리들은 하지만 한겨울에 수박이나 오이를 생산해낸다는 것이 건강이나 경제적인 측면에서 볼 때 얼마나 불합리한가. 그 비싼 에너지 소모해가며 꼭 겨울에 농약 덩어리의 오이를 먹어야 한다는 발상이 어떻게 나왔는지 모르겠다.

나는 될 수 있는 한 옛날 방식으로 농사를 지으려고 안간힘을 쓰고

있다. 제초제를 쓰지 않고 땡볕에 엎드려 밭을 맨다는 사실이 이웃 농사하는 사람들의 조롱거리가 되는 것도 알고 있다. 어찌 보면 남들이 하는 농사일의 몇 곱절 더 품을 들이면서도 그 소득은 적고 보니 어리석기 짝이 없는 짓일 것이다. 그러나 나는 그렇게 생산한 채소나 곡식으로 신선하게 먹고살고 있으니 누구도 누릴 수 없는 특권을 누리고 있는 것 같은 착각에 빠질 때가 많다.

그럼에도 불구하고 현대 농사는 우선 한탕 빼먹고 말자는 주의 같다. 옛날식으로 해마다 땅을 기름지게 가꾸어 소출을 늘리는 게 아니라 미래야 어떻게 되든 우선 많이 빼먹자는 식이다. 여기서 우리가 간과해선 안 될 문제가 씨앗 문제다. 옛날엔 거두어들인 그것을 가지고 씨앗을 했다. 지금은 그것이 불가능하다. 씨앗 장사의 농간이라고도 하고 뭐가 어떻게 돼서 그런지 모르겠다. 다만 비싼 값에 씨앗을 새로 사야 한다. 집에서 받은 씨로는 안 되는 것이다. 예를 들면 옛날엔 따온 고추 중에 그중 크고 좋은 것을 골라 씨를 발라 심으면 되었다. 농약 한번 안 하고 고추를 따기 시작하면 열 차례도 더 딸 수 있었고, 서리가 올 때쯤 고춧대를 뽑을 때까지 가지가 찢어지게 풋고추가 달려 있었다. 그 풋고추와 고춧잎은 겨울 찬거리의 큰 몫을 차지했다. 지금은 어떤가. 수없이 농약으로 샤워를 시키고도 잘 따야 두 번, 그렇지 않으면 겨우 한 차례 따고 만다. 그것도 올해처럼 날씨 궂은 날이 많으

면 붉은 고추 하나도 못 따고 병에 걸려 볼썽사나운 고추 밭을 바라보며 한숨을 쉬어야 하는 것이다.

나의 농사에 대한 기대는 이렇게 환상을 뭉개고 있는 현실이다. 그렇다고 포기할 수도 없고, 다만 짓는 데까지는 지어보자는 고집으로 버티고는 있지만 수시로 속이 상한다. 그래도 실낱같은 위안을 삼을 수 있는 것은 사람들의 의식이 차차 바뀌어 제대로 된 농사를 내 손으로 해볼 수 있는 미래가 오지 않을까 하는 기대감과 그래도 병원 신세 지지 않고 사지를 자유롭게 움직이며 자연 속에 살 수 있다는 사실이다.

소박한 밥상

다시 도자기 얘기로 들어서야 할까 보다. 이렇게 도자기 가마를 차려놓고 끌고 나가다 보니 졸지에 사장님이라는 칭호가 붙어 웃기지도 않는 지위를 얻게 되었다. 왜냐하면 전통 도자기를 하는 대부분의 가마는 공장이라는 칭호로 통했고 따라서 그 주인은 사장님이라 함이 마땅한 모양이었다. 그것도 그럴 것이 도자기는 혼자 할 수 있는 작업이 아니다. 이름 있는 도자기 가마는 수십 명의 직원과 도공들이 월급을 타면서 출퇴근을 했기 때문이리라. 어쨌거나 그 창피하고 쑥스럽기 짝이 없는 사장 소리를 들으면서 문을 닫지 않고 꾸준히 해나갈 수 있다는 것이 나에게는 기적 같은 사실이 되었다.

몇 년 지나는 동안 아는 사람들도 제법 불어나고 기반이 서게 되었다. 워낙 우리 가마 위치가 좋아서인지 뜻밖의 외국 손님들, 외교관, 학자, 예술가들도 적지 아니 찾아와 도자기 감상을 했다. 우리는 그분들에게 그 옛날 시골 농사꾼들이 해먹던 정도의 소박하고 촌스런 밥상을 차려 대접했다. 그런데 전통적인 서민음식이 주는 감동이 그렇게 큰 줄 몰랐다. 사실 옛날식으로 식재료를 키워 금방 뜯어다 해놓은

음식은 신선하기 이를 데 없다. 우리가 흔히 떠들어 붙이는 가짜 유기농이 아니라 순수한 재래식 재료이기 때문에 채소 한 잎을 씹어도 그 향취와 질감이 다르다고 찬사를 해댄다. 이것은 농사와 도자기를 하는 우리 생활에서 부수적으로 발생된 무시 못 할 귀중한 일부가 되고 말았다.

손님들이 밥상에 둘러앉아 맛있게 즐겁게 식사를 하는 모습에서 나 또한 얼마나 흐뭇하고 사랑스러운지…. 그래서 그런지, 아니면 농사를 지어 잔뜩 쌓아놓고 있어 그런지는 몰라도 누구라도 찾아오는 사람은 점심 대접하고 싶은 것이다. 아마도 나같이 옹색하고 지독히 노랑이질을 하는 인간에게 이런 일마저 없다면 지옥에 빠져도 제일 못된 곳으로 사라질 것이 틀림없겠다고 생각하면 너무나 다행스럽고 고마움이 넘쳐나 어떻게 하면 우리식으로 보답할 수 있을까를 궁리하게 했다.

가마 생일잔치

 그간 우리에게 도움을 주신 분들에게 감사하는 마음으로 일 년에 한 번씩은 가마 생일을 기해서 가마 잔치를 벌이기로 했다. 우리처럼 무능하고 맹한 위인이 가마 문 닫지 않고 이렇게 해나갈 수 있는 것은 전적으로 우리 곁에서 따뜻한 우정으로 보살펴준 분들 덕분이었다.

 가마 잔치는 신록이 피어나고 울안에 모란이 한창 만발한 어느 일요일로 잡았다. 일 년 동안 농사지은 곡식과 잔치를 위해 틈틈이 준비해둔 식재료를 가지고 잔치 음식을 준비했다. 예를 들면 열 개나 되는 시루에 김이 무럭무럭 나는 팥고물 떡, 열 군데나 되는 풍로에서 부쳐놓는 빈대떡, 두부, 도토리묵, 청포묵, 각종 산나물 무침, 집에서 담근 찹쌀 술, 큰 가마솥에서 끓여내는 장국 등 마치 시골 장터를 방불케 했다. 이것들을 마당에 삼삼오오 펼쳐놓고 산기슭이나 정자, 뜰 같은데 자리를 깔고 자유롭게 음식을 들도록 했다. 물론 시골 잔치니까 큰 돼지 한두 마리는 잡았다.

 그런 음식 잔치가 끝나면 민속놀이를 마련해서 구경할 수 있게 했다. 그 언제 적부턴가 무분별하게 받아들인 외래 문물에 대한 불만이

쌓어 있던 터라 적어도 나만은 우리 것을 찾아 그 귀중함을 일깨워야
한다는 같잖은 생각을 품고 있었다. 힘에 겨웠긴 했지만 놀이로 정평
있는 인간문화재가 하는 패를 교섭했다. 물론 봉사 차원에서 해달라
고 치사스럽게 간청을 했다. 아마도 김덕수 패의 사물놀이 공연은 우
리 가마가 최초였던 것으로 알고 있다. 송파산대놀이, 남사당, 김금하
굿, 공옥진 곱사춤 등을 1989년까지 해마다 했다. 우리 것, 우리 놀이
가 다시 부흥한 것이 88올림픽 이후인 것을 감안하면, 나는 그 훨씬 전

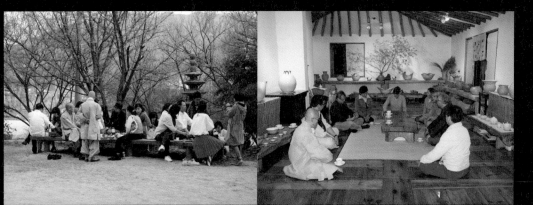

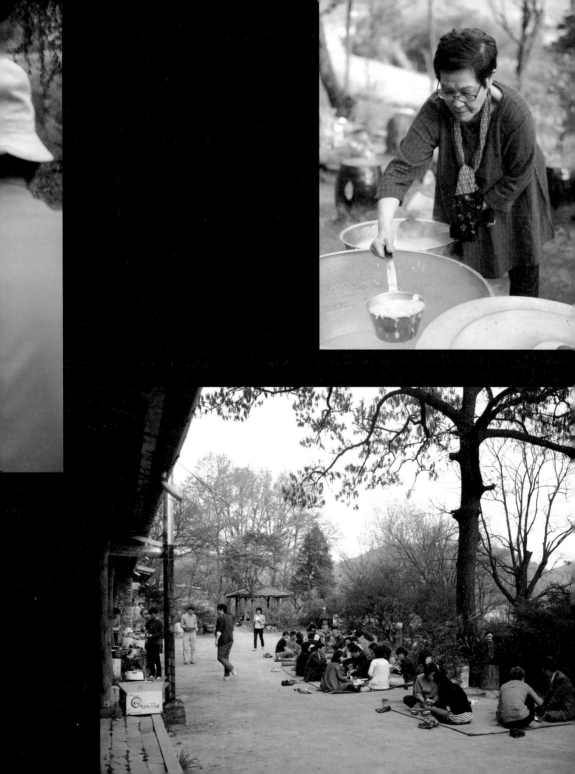

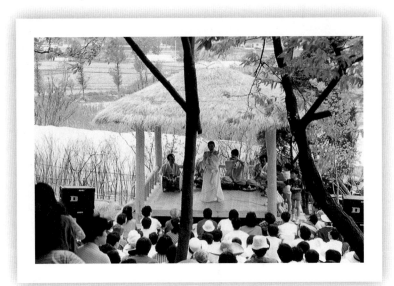

1988년 작업장 신축 후 공옥진 공연

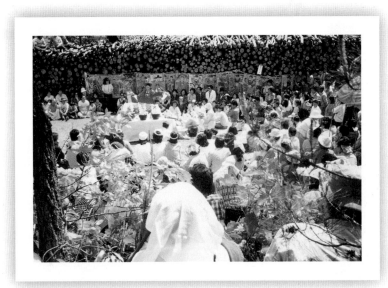

김금화 굿

부터 우리 것을 찾고 보여주려는 시도를 해왔다.

　88올림픽 이후부터는 구태여 우리까지 끼어들 필요가 없다고 판단해서 놀이뿐만 아니라 생일잔치도 더 이상 해내지 못했다. 왜냐하면 너무나 많은 손님들이 찾아오는 바람에 감당이 안 되었다. 이를테면 불청객이 자꾸 불어나 많을 때는 그 수가 천 명이 넘었을 뿐만 아니라 잔치 분위기가 품위 없는 먹자판으로 변질돼갔다. 낯도 모르는 사람들이 인사불성으로 음식을 가방에 싸 가지고 가는 것은 그렇다 치더라도 다 먹지도 못할 것을 잔뜩 갖다 아무 데나 버리는 데는 어찌할 방법이 없었다. 가마 잔치를 준비하고 대접하는 것이 힘든 줄 모르고 그렇게 신나고 즐거울 수 없었으나 지속하기엔 역부족이 되고 말았다.

해외 초대전

 나에게 보람과 기쁨을 안겨준 전시는 아무래도 해외 초대전이었던 것 같다. 그중에 가장 뿌듯한 전시는 1996년 미국 버밍햄에서의 '한국의 해' 행사에 내가 초대된 것이었다. 이 전시야말로 지극히 우연한 계기로 이루어 질 수 있었다. 내가 보지도 못한 우리 친척 중에 서울대 의대 교수로 있는 손자뻘 되는 이가 앨라배마대학을 나왔는데, 그의 은사인 맥카럼 박사를 접대하는 자리에서 내 이야기가 나왔던 모양이다. 맥카럼 박사는 의사이자 앨라배마대학 총장을 지낸 분으로 '한국의 해' 행사위원장 자격으로 우리나라를 방문한 것이었다.

 그 접대 자리에서 전시 초대에 대한 이야기가 나오니까, 우리 대부 되는 사람이 도자기를 하는데 한번 가보지 않겠느냐는 제의를 받은 것이다. 위원장 일행이 우리 가마를 찾아왔다. 그들은 무조건 우리 도자기를 초대하는 데 의견이 일치되었다. 나의 턱없는 몇 가지 조건을 쾌히 승낙하면서 좋아하는 표정들이었다. 며칠 후 위원장 일행과 롯데호텔 어느 음식점에서 식사를 하는 중에 재미나는 대화가 있었다. 내가 한 대 얻어맞은 격이었지만.

맥카럼 박사는 나를 보고 자동차 운전을 하느냐고 물었다. 나는 자신 있게 못한다고 답했다. 내 딴에는 지구를 오염시키는 데 나까지 가세할 까닭이 뭔가 싶어 될 수 있으면 걷고 되도록 외출을 자제하려는 의도였다. 이런 생각으로 생활하던 때라 꼬리를 물고 매연을 뿜어내는 차량들을 볼 때마다 화가 치밀어 오르곤 했다. 나는 기계문명을 싫어하고 가능한 한 원시적으로 사는 것을 원하고 있다고 덧붙였다. "그럼 당신은 미국에 올 때 비행기 안 타고 오겠군요." 하고 웃던 일이 지금도 생생하다.

버밍햄에서 열린 '한국의 해' 행사는 거창했다. 한 달 동안 도시의 일정 구역에서 우리 민속과 문화 전반에 걸쳐 축제를 벌였다. 축제 중에 어느 거대한 회관에서 크리스탈 크라운 어워드(crystal crown award)라는 시상식이 있었는데, 그 전에 우리나라 전통과 문화를 중심으로 그 발전상을 스크린으로 보여주는 행사가 있었다. 미국 전역에서 온 수많은 사업가와 여러 부류의 사람들이 이를 보았고, 지금 기억이 정확한지 모르겠지만 삼성전자, 현대자동차, SBS가 그 상을 받았던 것 같다.

나의 도자기 전시는 앨라배마대학 전시장에서 펼쳐졌다. 작품 하나하나를 유리장 안에다 진열해놓고 보니 평소에 보던 것과는 딴 모습으로 광채를 더했다. 우리는 최선을 다해 가장 잘 나온 도자기만 선정

했다. 자칫 우리나라 문화의 위상을 손상시킬까 싶어 그들에게 전쟁으로 폐허가 된 가난한 나라의 보잘것없는 예술품이라는 편견을 조금이라도 바꾸고 싶었다. 그렇기에 작품 값도 만만치 않게 매겼다. 서툴지만 우리의 전통적인 백자 제작 과정을 수비(水飛)에서부터 소성(燒成)까지 비디오로 찍어 상연하는 시간을 가졌다. 부언이지만, 이 비디오는 여러 개로 복사되어 각 학교에 보내졌다고 했다. 전시는 성황을 이루지는 못했지만 내 나름대로 만족스럽게 끝났다. 버밍햄박물관에서 한 점을 소장하고 그 밖에 몇 점이 판매되었다.

전시 작품 중 대표격인 작품을 대단한 고가임에도 불구하고 한 교포가 사겠다는 의사를 표했다. 그는 늘씬한 모델 출신으로 앨라배마대학에서 실력 있는 프랑스인 약학 교수의 부인이었다. 그의 집에 초대되었는데, 별천지 같은 저택에서 참으로 화려하게 살고 있었다. 이 여자가 얼마나 자랑을 하고 싶었던지 자기의 장신구 장이며 심지어 신발장까지 열어 보여주는데 언뜻 보기에도 구두가 수백 켤레나 되었다. 이 구두를 보는 순간 나는 그 악명 높은 필리핀의 이멜다를 떠올렸으니…. 그의 남편은 대단히 실력 있는 교수로 세계 각국의 제약회사를 돌며 크나큰 역할을 하고 있다고 했다. 그런데 그의 생일 선물로 그 도자기를 원했는데 남편이 유럽을 돌고 들어오는 길에 보석을 사왔다는 것이었다. 그래서 쌈박질을 했다나…. 결국 그 작품은 현재 청와대

가 소장하고 있다. 늘 청와대 대접견실 전면 벽 앞에 놓여 있어서 방송
화면으로나 신문기사로 보았던 시기가 있었다.

또 한 번의 잊을 수 없는 해외 전시는 스웨덴에서였다. 발음이 까다
로워 기억을 못하지만 스웨덴의 조촐한 지방도시 에벨링박물관에서
의 전시였다. 이 전시 역시 우연하게 이루어진 것이었다.

우리나라에 와 있는 볼보자동차 지사장으로 벤토케 내외분이 내 도
자기를 상당히 좋아해서 여러 점 구입해갔다. 그러는 동안에 형제처
럼 가까워져 그 부부는 자주 우리 가마를 찾았고 우리 또한 한남동 그
의 사택에 이따금 방문하고는 했다. 서운하게도 그는 퇴직하고서는
본국으로 돌아갔다. 그 내외가 얼마나 우리 것을 좋아하는지, 한남동
에 있을 때도 우리나라 미술품과 민예품을 가득 진열해놓고는 우리보
다도 더 한국적인 분위기를 즐기는 것 같았다. 그가 돌아가고 일 년도
안 돼서 연락이 왔다. 그곳의 박물관 회장 되는 사람이 그의 집을 방문
하고 도자기를 보자 깊은 관심을 보이며 초청해서 전시회를 열었으면
좋겠다는 의견을 낸 모양이었다. 물론 모든 경비는 그들이 부담하고
한 달간의 전시 일정을 잡고 추진하게 되었다.

에벨링박물관을 가보니 그 규모가 작은 데다 전시장이 너무 비좁고
마음에도 들지 않았다. 그렇지만 작품이 도착하고 전시 날짜가 잡혀
있는 상태인지라 선택의 여지가 없었다. 요구를 해서 악조건을 개선

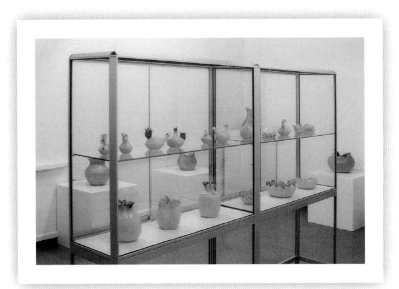

스웨덴 에벨링박물관 초대전

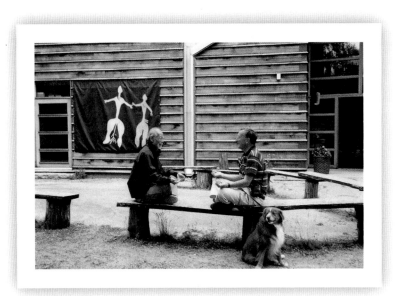

벤토케 씨와의 여행

할 수 있었다. 우선 조명을 밝게 설치하고, 마침 창고에 있는 유리 진열장을 이용해서 진열을 하고 보니 전혀 딴 세상이 되었다. 전시 개막식 날, 이른바 그 도시의 주요 인사들이 한 삼사십 명 음식점에서 점심을 먹으면서 환담을 나누는 사전 행사가 있었고, 입장 테이프를 끊는 시간에는 많은 사람들이 모여들었다. 박물관 전면 국기게양대에 태극기와 스웨덴기가 드높이 펄럭이고 있었다. 아무튼 그 짧은 영어로 죽을 쒀가면서 개막 인사를 하고 나니 의례적인 박수소리가 들렸다.

전시회는 박물관 측에서 다 관리해주었기에 우리는 거의 한 달 동안 여행을 다녔다. 볼보 지사장이었던 벤토케와 부인 귀드런은 새빨간 크라이슬러 9인승 밴을 빌려 우리와 함께 간 K선생 내외와 프랑스 사는 내 딸, 그리고 우리 내외를 태우고 좋다는 데는 구석구석 성의를 다해 보여주었다. 스웨덴, 노르웨이, 덴마크까지 다니면서 역사적인 명소와 수려한 자연, 그리고 수백 년 전통 있는 음식점을 주로 데리고 들어가 유명하다는 음식을 대접해주었다. 그들은 참으로 우리 문화를 좋아하고 그런 것들을 잘 수집했다. 스웨덴에서 두 번째로 넓다는 바다 같은 호수를 끼고 있는 그 집의 정원은 부인 귀드런이 노동을 좋아해 심지어는 사막에서 자라는 식물까지 심어놓아 미니 사막을 연출해놓기도 했다. 집은 두 사람이 살기에는 굉장히 컸다. 열 개가 넘는 큰 방에 운동장 같은 거실에, 대중목욕탕을 연상할 만큼 화장실도 넓었

다. 그런데 그 집을 우리 고향의 부잣집 사랑방과 대청에 들어온 것처럼 그렇게 꾸며놓았다. 강화 화문석을 깔아놓고 우리 소나무 탁자를 중앙에 놓으니 마치 우리나라 전시실 같은 기분이 들기도 했다.

우리는 여행하는 내내 허튼 농담과 웃음으로 차 안을 가득 메웠다. 벤토케의 웃음소리와, 함께 간 K선생 부인의 화통을 열 개는 삶아먹은 것 같은 큰 목소리가 있어서 긴 시간 동안 드라이브를 하는데도 조금도 지루하지 않았다. 벤토케는 특히 우리 동요를 좋아해서 한도 끝도 없이 반복해 불러달라고 했다. 마침 모두가 노래하기를 좋아했다. K선생은 교회 합창단을 지휘할 만큼 실력이 대단한 분이었고, 우리 식구들 또한 깡통 긁어대는 소리는 아니어서 정말 신나고 즐겁게 노래를 불러댔다. '우리의 소원은 통일', '오빠 생각' 같은 동요를 부르면 벤토케 씨는 운전하면서 눈물을 훔쳤다. 한국전쟁 때 어떤 미군 병사가 우리 애국가만 나오면 눈물을 흘렸다는 말을 나는 들었다. 그가 전생에 우리나라 청년으로 전쟁터에서 전사한 넋이 태어나 그랬다고 전해들은 일도 있지만 나 역시 벤토케 씨야말로 전생에 한국 사람이었을 거라는 생각을 했다. 스웨덴 전시는 이렇게 날이면 날마다 그 쾌적한 크라이슬러 차를 타고 돌아다니는 즐거움으로 이어졌다.

우리가 도자기를 시작하고 얼마 안 되었을 때였을 것이다. 지금은 프랑스에서 사진을 해서 성공했다고 볼 수 있는 내 딸이 허무맹랑한

소리를 했단다. "아빠 작품이 외국의 유명한 집에 진열돼 있으면 얼마나 좋을까?" 하고. 딸은 그 소원이 현실로 나타났다고 좋아했다. 벤토케 씨의 친구 집을 방문해 대접을 받았는데 그 댁 실내 공간 높직한 곳에 내 작품이 은은한 조명을 받고 있었다. 전혀 내가 만든 것 같지 않은, 바람에 날리듯 한 연잎 작품이었다. 딸이 그 옛날에 소원했다는 얘기를 들으니 감개무량했다.

그런 경우가 또 있었다. 딸의 결혼식을 파리에서 하게 되어 식구들이 갔다가 우리 내외와 큰아들 내외가 영국의 카모이 경 저택을 방문하게 되었다. 옥스퍼드대학과 별로 떨어지지 않은 자연 속에 자리 잡고 있었는데, 스토너 파크라는 8백년 된 성당이 있는 데다 정원은 문자 그대로 수십만 평이 넘을 것 같은 구릉과 평지가 어우러져 있었다. 방이 60여 개나 되는 이층의 벽돌 건물은 고색창연했다.

그는 천주교 귀족의 유일한 집안 태생이며, 엘리자베스 여왕의 최측근으로 버킹검 궁전의 총리대신 직을 맡고 있었다. 그런 분이 서울에 오면 우리 가마에 들러 작품을 사 갔다. 혹 우리 가마에 올만 한 시간이 안 되면 서울에서 만나자는 전갈이 왔다. 나의 연적을 갖다달라는 것이었다. 그렇게 해서 그와 친분을 이어갔는데 한번은 그가 살고 있다는 8백년 된 성을 구경하고 싶었다. 고려대학교의 도서관 건물과 본관을 지을 때 김성수 선생께서 옥스퍼드를 본떠 지었다는 얘기를 들

은 적이 있다. 세계 제일이라는 옥스퍼드대학을 보고 싶은 생각은 지금도 지우지 못하고 있지만 스토너 파크를 간 김에 거기서 가까운 옥스퍼드를 가보고 싶었다. 애석하게도 사정이 있어 그곳에 가지 못했다. 그러나 다음번에 오면 꼭 옥스퍼드를 찾자고 카모이 경과 약속했다. 그 역시 옥스퍼드 출신이기 때문에 내 원하는 바를 이해하고 있었다.

우리가 스토너 파크의 본관 현관을 들어서자 바로 전면 벽 밑에 우리나라 반닫이 같은 육중한 목가구가 놓여 있었고 바로 그 위에 나의 연꽃 모양의 작품이 놓여 있었다. 보는 순간 가슴이 뛰었다. 딸이 함께 왔더라면 탄성을 질렀을 것 같다. 나는 그 대단한 박물관 현관 가장 중요한 위치에 내 작품이 놓여 있다는 사실에 아들 며느리 앞에서까지 자랑스러웠으니 나의 속물근성은 영 구제 불능일 수밖에 없겠다.

다음으로 카모이 경의 친구인 미국인 프랭크 벨리라는 변호사가 우리 가마를 찾아와 연꽃 연적 하나를 사 갔다. 그는 미국에서 예술 분야에 종사하는 많은 사람들을 후원한다고 했다. 밝고 깨끗한 이미지에다가 노년인데도 바쁘게 활동하는 그의 모습을 보고 우리가 얼마나 큰 감동을 받았는지 모른다. 그 연고로 시카고박물관 동양 담당 책임자 제이쥬(지금은 샌프란시스코 동양 미술관 관장)가 찾아왔다. 상하이 출신인 그는 늘씬한 모습이었는데, 상냥한 인상을 하고 있어 금세 친해

영국 버킹검 궁에 진열된 우리 작품(카모이 경과 함께)

대영박물관 제인 포터 동양 담당 큐레이터와 영국 대사 부인 등이 와서 우리 작품을 구입하는 장면

질 수 있었다. 그는 프랭크 벨리 변호사가 구입한 연꽃 봉오리 연적을 찾았다. 그 박물관에선 처음으로 현대작가 작품을 구입한다고 했다.

또 대영박물관 동양 담당 책임자(지금은 보스턴박물관에 있음)인 제인 포터 씨와 영국 대사 부인이 내방했다. 내 도자기가 대영박물관 역사상 처음으로 우리나라 현대 도자기 소장 작품이 되었다. 내 작품이 세계의 유서 깊은 박물관 두 곳에서 역사적인 첫 소장품이 되었다는 건 정말 기분 좋은 일이다. 제인 포터 씨는 두 차례에 걸쳐 찾아와 우리 도자기를 구입해갔다.

내가 이런 소리를 늘어놓는 것을 보고 더럽게 자랑해대네 하고 비위가 뒤틀린 분이 있다면 양해하시기 바란다. 나도 어떤 형태로든 스스로를 나타내려고 안간힘을 쓰는 자연인에 지나지 않으니까 말이다. 그렇지만 나는 자신을 꾸며댄다든가 억지를 부려 자신을 드러내며 살아오지는 않았으며, 자연스레 은총에 기대에 살아왔다는 사실만큼은 이 자리를 빌려 고백하고 싶을 따름이다.

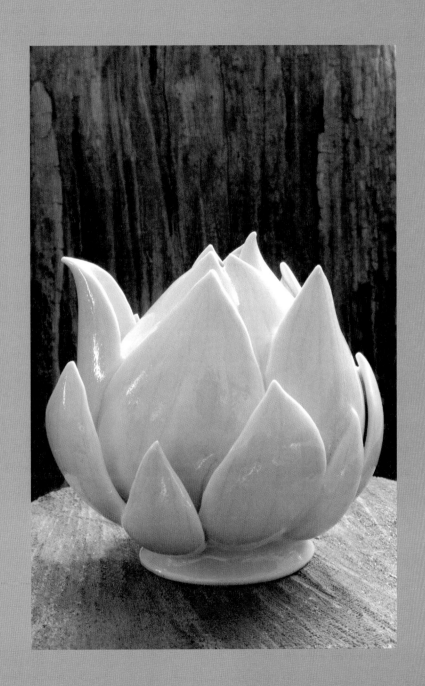

자연스런 전시 공간

전시 얘기가 나온 김에 좀 더 수다를 떨어야 하겠다. 내가 전시할 때 가장 신경을 쓰는 것은 전시를 하게 될 전시관이 외부 세계의 영향을 받지 않는 공간인가를 꼼꼼히 따지는 것이다. 그리고 최선을 다해 나름대로 꾸미는 것이다. 인위적인 것보다는 할 수 있는 한에서 자연의 향기와 분위기가 감도는 그런 실내를 꾸미려고 애쓴다. 쉽게 말하자면 자연 그대로의 통목이나 통판을 이용한다. 거기다 살아 있는 나뭇잎이나 풀잎을 꽂거나 깔아 깊은 숲속에 들어선 것 같은 전시 공간을 마련한다. 관람자들의 기분을 좋게 하려는 의도다.

전시 분위기를 독특하고 푸근하게 하기 위해 우리의 고가구를 이용하여 전시를 한 적도 두어 번 있었다. 오래된 반닫이 이층장, 돈궤, 제주도 방아 등 우리 민속 목가구를 구해 작품을 올려놓았다. 현대의 전시장은 어느 곳이든 천장이 높고 공간이 넓어서 시원한 느낌을 주지만 아늑하고 오붓한, 그리고 다정다감한 따뜻함을 느끼기에는 거리가 멀다. 거기다 페인트칠한 반듯반듯한 합판 네모 구조물을 배치하는 것은 나에게는 너무나 규격적이고 차갑게 느껴진다. 그런 현대적 감

내가 전시할 때 가장 신경을 쓰는 것은
전시를 하게 될 전시관이
외부 세계의 영향을 받지 않는 공간인가를
꼼꼼히 따지는 것이다.

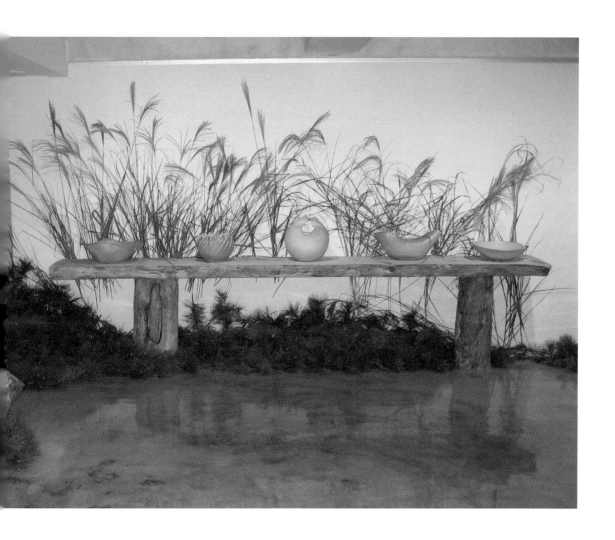

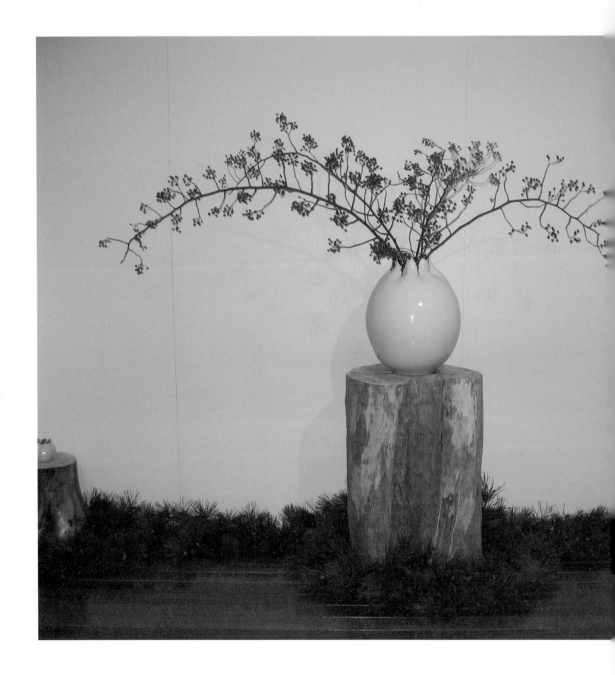

각을 따르기엔 나는 너무 뒤떨어져 있나 보다. 이런 현대 전시장의 공간 설치가 깔끔하고 절제된 현대 감각의 세련미가 돋보이긴 한다. 하지만 자연을 모태로 한 내 작품과는 조화하기 어려워 할 수 있으면 자연 그대로의 여운이 남는 그런 분위기를 선호하고 있다. 설령 집을 지을 때에도 수직으로 정확히 제재한 기둥이나 서까래의 인공미가 우리에게 주는 깔끔함은 그것들대로 아름답다. 하지만 가우디의 건축물은 아니더라도, 굽은 기둥, 움푹 들어간 중방, 자연목을 그 생긴 대로 걸친 우람한 대들보 등이 주는 푸근함과 넉넉함이 나에겐 너무도 자연스럽고 편안한 건축물로 다가온다.

2004년 가을, 뜻밖에 강남의 S갤러리에서 초대전을 하게 되었다. 전시장은 지은 지 얼마 안 되는 건물이라 시멘트 냄새가 코를 찔렀다. 냄새가 너무 지독해 그 안에 전시하고 있던 일급 화가의 그림마저도 시멘트 냄새에 절어 있는 것 같았다. 그래도 한 폭에 수억씩에 팔렸나갔다고 한다. 그 그림이 대단해보이기도 했지만 과연 강남 부자들의 손은 크기도 크구나 하는 놀라움을 금할 수 없었다. 무엇보다 이 폐부 깊숙이 스며들어오는 냄새를 어떻게 하면 정화할 수 있을까 하는 것

이 나에게 무거운 숙제로 다가왔다. 무슨 방향제를 뿌려보기도 했지만 방향제와 시멘트 냄새가 어우러지자 더더욱 역겨워 먹은 게 다 올라올 것 같았다. 초대전이지만 전시 연출은 내가 손수 하였다. 가마에 마련해두었던 아름드리 소나무 통목을 다듬고 통판을 두껍게 켜서 전시대를 설치했다. 거기다 싱싱한 솔가지를 넉넉히 깔았다. 그러고 나니 예의 그 악취는 간곳도 없고 자연의 신선한 향기로 실내가 가득 메워졌다.

그 후 강북의 S갤러리에서도 같은 방법으로 했다. 이 갤러리는 좁은 계단을 꺾어 내려가는 꽉 막힌 지하창고 같은 공간이었는데 이렇게 설치하고 만발한 매화가지와 진달래꽃을 꽂아놓으니 그 향기는 지하로 들어가는 입구를 통해 물밀듯이 쏟아져 나왔다. 찾아온 손님들은 의외의 분위기에 감탄을 그치지 않고 오래도록 머물러 있었다. 마치 신선한 숲속 계곡을 들어온 것처럼….

나의 이러한 자연 친화력은 청소년기에 고향에서 농사를 지은 체험과 떼어놓고선 생각해볼 수 없다. 밥만 먹으면 산으로 논밭으로 쏘다니며 땅과 더불어 뒹굴고 지낸 것이 단순히 마소나 다름없이 목구멍에 풀칠이나 하며 보낸 시간은 아니라는 것을 수십 년이 지난 다음에야 깨닫게 되었다. 농사꾼들은 모내기철이 오면 '풀 뜯기'를 해야 했다. 논 거름을 위해 이내 막 피어나는 떡갈잎, 칡넝쿨을 비롯해서 온갖

나뭇가지와 풀잎을 산비탈을 오르내리면서 베어다 논에 풀었다. 그것은 농사 중에서 가장 힘든 일이었다. 자그마치 밥을 열 사발은 되게 싸가지고 가서 풀 한 짐 해올 때마다 퍼먹어야 했으니…. 농사일은 일 년 내내 이렇게 땀을 흘려야 겨우 목숨을 이어가는 정도였으니 누가 시골에 처박혀 농사를 지으려 했겠는가. 그러나 추수 때엔 황금알을 주워 담는 것만큼이나 가슴 뿌듯한 기쁨을 안게 된다. 나 또한 이런 황금빛 수확을 기대하며 아무리 힘이 들어도 힘든 줄을 모르고 억척스레 일했다.

마당 가꾸기

무슨 귀신이 붙었는지 내가 시종일관 끈덕지게 해보고 싶은 것은 마당을 가꾸는 일이었다. 결코 거창한 게 아니고 아이들이 소꿉놀이하는 정도의 지극히 소박하고 자연스런 것이었건만 내 의욕이나 그릇 정도로는 너무나 크고 허탕한 것이어서 어디에서부터 손을 대야 할지 감이 잡히지 않았다. 물론 서울 집에서 꾸며본 장단으로 나름대로 어림을 해서 굼벵이가 굴러가듯 마냥 세월을 잡아먹으면 도가 되든 개가 되든 무언가 되겠지 하는 생각은 들었다. 그렇지만 마음이 급해지기 시작했다. 생각 같아서는 중장비를 끌어들여 파헤치고 빚을 내서라도 심고 싶은 나무나 석물을 한꺼번에 끌어들여 세상에 없는 요지경 속을 만들어놓고 뻐기고도 싶었다. 아마 나에게 그런 배짱이나 능력이 있었다면 이렇게 10년이고 20년이고 30년이 넘도록 울안을 미완성 상태로 두지는 않았을 것이다. 글쎄 어느 쪽이 더 좋았는지 지금에 와서도 판단이 되지 않지만 변명이 아니라 후회는 하지 않고 있다.

우리 가마의 입지조건은 만족할 만하다. 뒤로는 크나큰 왕릉 같은 동산이 받쳐주고 그 뒤를 이어 겹겹이 이어지는 산등성, 골짜기는 천

무슨 귀신이 붙었는지
내가 시종일관 끈덕지게 해보고 싶은 것은
마당을 가꾸는 일이었다.

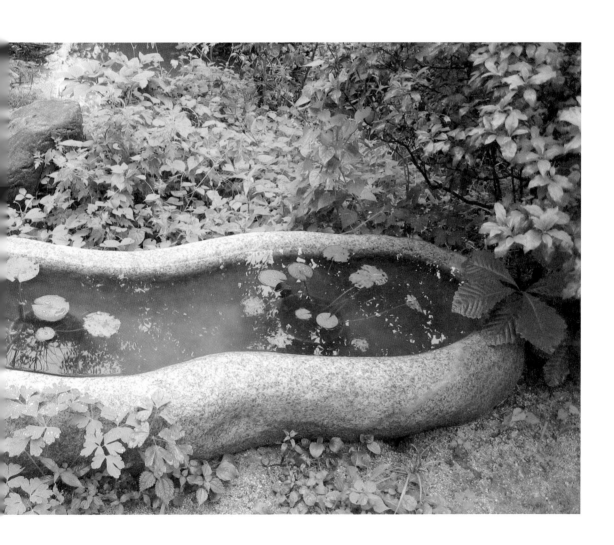

진암, 양평을 지나 강원도 태백산맥까지 깊숙이 가닿아 있다. 그러니 난개발한 코앞 곤지암 사람들이 사는 곳과는 영 딴판으로 푸른 숲이 우거져 신선한 바람을 내뿜어 주고 있다. 거기다 우리 터는 지극히 양지발라서 울안이 밝고 시원하다. 다만 계곡이 없는 산기슭이라 메마른 게 흠이지만, 뒷산에서 물길을 끌어들여 폭포물이 떨어지고, 그 물로 연못을 만들어 연꽃도 키우고 물고기도 키워오고 있다.

　나에겐 울안을 꾸미는 데 한 가지 절대적인 원칙이 있다. 그것은 자연을 있는 그대로 놔두고 나무를 심든 돌담울을 쌓든 하는 것이다. 그렇기에 어딘지 구차스럽고 조잡한 느낌이 들지는 모르지만 옛 고향 집의 분위기를 살리려는 뜻이 있다. 나는 자잘한 돌멩이로 담을 쌓기도 하고 산기슭 축대를 쌓기도 했다. 좀 가파른 산기슭에 축대를 쌓을 때는 일직선이 아니라 곡선으로 쌓았다. 그것도 계단식으로 몇 단을 완만하게 쌓아 마치 파도가 치는 것 같기도 했다. 나는 이런 노동을 즐거이 했으며, 성취감으로 시간 가는 줄 몰랐다.

꽃 피는 산골 만들기

나는 입버릇처럼 돌담울을 쌓다 죽을까 보다 하고 지껄이곤 했다. 우리 가마 뒤쪽으로는 제법 널찍한 산골짜기가 있어 그 안으로 들어오면 속세와는 인연을 끊고 숨어 있는 듯한 터전이 나온다. 이곳은 높지 않은 산등성이로 둘러싸여 아늑하고 양지바른 지형을 하고 있어 나른한 봄날 같은 때 등을 대고 누워 있으면 그렇게 편안할 수가 없다.

나는 이곳을 꾸미고 싶은 충동으로 하루에도 한두 번씩은 기어 올라가 사상누각을 수도 없이 짓고 허물기를 반복했다. 우선은 좋아하는 나무를 심고 갖가지 꽃과 야생화로 구색을 맞춰가며 지상낙원을 꾸밀 수 있을 것 같은 꿈에 앞날이 환히 밝아오는 것 같았다. 거기다 크고 작은 자연석으로 축대를 쌓고 돌담울도 야트막하게 돌리면 옛 고향 마을을 재현할 수 있을 것 같았다. 그리고 어수룩하고 무던한 돌탑을 쌓아 찾는 이의 마음을 더욱 푸근하고 편안하게 해줄 수 있으리라 믿었다. 그리고 보면 이곳은 나름대로 위안처가 될 것 같았다. 고향을 잃고 바쁘고 삭막하게 살아가면서도 자연과 고향의 정서가 무엇인지 모르는 사람들에게 최소한의 안식처가 될 수 있다면 더 바랄게 없을 것

같았다.

장마철이 되면 작은 계곡에 물이 넘쳐나 꽤 많은 폭포가 생겼다. 물은 맑고 차가워서 심산유곡에 피서 온 것이나 다름없었다. 이렇게 생명력 넘치는 물이 골짜기를 울릴 때 적요했던 산천은 활기차게 움직인다. 아직 이곳은 전혀 오염되지 않아 흐르는 물을 코를 막고 들이켜도 상관없다.

우리는 흙과 씨름을 하면서 땀범벅이 되고 흙투성이가 되면 작업이 끝나는 대로 곤지암천 앞내로 달려가 목욕을 했다. 온종일 노역을 하다 저녁 시간에 이렇게 맑은 시냇물에서 몸을 씻고, 때로는 고기를 잡는 재미가 쏠쏠했던 것이다. 집 바로 앞 봇도랑만 해도 동네 여인네들은 푸성귀를 씻고, 우리 역시 손발은 물론 세수를 했건만 어느 시점부터 더러운 물이 흘러 상을 찡그리게 하더니 이제는 그마저 없어져버리고 말았다. 그렇지만 아직까지 '꽃피는 산골'은 옛 청정함을 고이 간직하고 있다. 물론 양식 없는 사람들이 들어와 먹던 음식물 찌꺼기며 술병, 깡통 따위를 내동댕이친 채 사라져버려 울화를 치밀게 하고는 있지만….

너처럼 추진력 없고 천수답 같은 인간이 '꽃피는 산골'을 필생의 일로 꾸며보겠다고 작심한 것은 어떻게 보면 나답지 않은 이변이라 해도 좋았다. 고향에서 백몇십 년이나 된 아름드리 감나무를 몇 주씩 캐

다 심었고, 살구나무를 갖다 심었다. 진달래와 철쭉은 지천으로 깔려 있었다. '꽃피는 산골'이니 '나의 살던 고향은 꽃피는 산골 복숭아꽃 살구꽃 아기 진달래'란 가사가 떠올라, 살구나무와 복숭아만 갖다 심으면 그 꿈에도 잊지 못할 고향 산골이 될 줄 알았다. 아무튼 닥치는 대로 끌어다 심는 것을 능사로 알았다. 산수유 오가피 당두충을 심었다. 매화도 청매, 홍매, 옥매, 국적불명의 매화까지, 매화라고 이름 붙은 것은 옥석을 가리지 않고 구해 심었다. 그리고 꽃나무도 장미를 제외하곤 걸리는 대로 심었다. 물론 산골에 자생하고 있는 나무나 식물들도 적지 않았다. 둥굴레, 잔대, 도라지, 천마, 취나물, 삽추 등 내가 아는 것만도 상당했다. 나는 욕심이 발동해 더덕, 도라지 같은 먹을 수 있는 것들을 경동시장에 가 몇 자루씩 사다가 심었다. 이런 것은 꽃도 좋지만 야생의 식품으로 그 진가를 발휘할 것 같았기 때문이다.

시골에 사는 복

자연 속에서 그리고 시골에 살면서 사계절 내내 자연과 전원이 베푸는 혜택을 나는 온몸과 마음에 고루 받는다. 나는 수시로 가슴이 벅차올라, 내가 전생에 무슨 일을 했기에 이토록 쾌적한 환경에서 나의 삶을 누릴 수 있게 되었을까 생각하며 하늘에 대고 절이라도 하고 싶을 때가 많다. 내가 자연 속에 들어오지 않고 도시에서 살았다면 벌써 죽어서 뼈까지 다 썩어 없어졌을 것이라고 중얼거리기도 한다.

"성냥갑에서 성냥개비 나온다."라고 어느 시인은 노래했다. 시멘트로 가로 세로 천장까지 막아버린 반자연적인 환경 속에서 규격화된 공간을 둥지 삼아 똑같은 일을 반복해야 하는 도시인들의 일상은 천편일률적인 모습을 띨 수밖에 없다. 그럼에도 불구하고 사람들은 도시로 도시로 몰려간다. 그러지 않으면 살 수 없는 것처럼 치열한 생존의 현장으로 뛰어들어야 사람값을 하고 이른바 출세도 할 수 있다고 믿고 있다. 그곳은 지극히 비인간적이고 냉혹한 현실만이 사람을 죽이고 살리고 하는 절대권능을 휘두르는 곳이건만 그 소용돌이에 끼지 못하면 무능력자, 이단자로 취급당하는 것이 상식이 돼 있다.

사실 자연 속이나 농촌은 이런 무능력자나 남아서 도시로 나간 자식들을 뒷바라지하며 신세타령이나 하다 여생을 마치는 늙은이들의 종착역 같은 곳으로 전락해버렸다고 해도 과언이 아니다. 경작을 하지 않고 묵은 채 방치돼 있는 논밭이 주변에 널려 있다. 이런 땅을 유효적절하게 생산수단으로 활용한다면 식품의 적지 않은 부분을 수입에 의존하는 우리의 먹거리 실정이 좋아질 수 있을 텐데, 하고 생각할 때가 많다. 그래도 농촌은 숨 쉬기에 쾌적하고 사람답게 살 수 있는 환경을 갖추고 있다. 뜻있고 능력 있는 젊은이들이 농촌에 들어와 두 팔을 걷어 부치고 달려들어 머리를 써가며 땀을 흘린다면 삶의 질이나 성취감이 조직사회에서 부속품처럼 경직되어 사는 것보다는 훨씬 나을 것이다.

세 분의 스승

　나는 이런 자연과 흙과 교감하면서 뜻밖에 많은 사람들을 만날 수 있었다. 비록 농촌에서 배타적인 행태 때문에 곤욕은 치르기도 했지만 자연과 농사, 흙으로 인한 혜택은 이를 몇 갑절 덮고도 남을 만한 것이다. 자연이 주는 신선함과 아름다움, 농사를 지어 생명력 넘치는 식품으로 누리는 소박하고도 풍족한 삶은 나 혼자 누리기엔 너무 아깝다. 생각할수록 가슴이 벅차고 고맙고 자랑스럽다.

　농경사회에서 얻게 되는 정서는 인정을 나눌 수 있게 해주는 원동력이 돼준다. 뒤주에서 인심 난다고 무엇이고 풍족하면 나누고 싶은 생각이 샘솟는다. 산업사회가 되면서 모든 것은 금전으로 환산되었고, 이는 인간관계마저 철저한 계산 가운데 이루어지게 되었다. 나는 지금 지극히 표피적인 물질을 가지고 이야기하지만 그보다 몇 배 값지고 보람 있는 것은 사람을 만나는 일이라고 생각한다. 나는 자연과 흙과 더불어 살아온 덕택에 스승으로 삼고 존경할 수 있는 훌륭한 분들을 적잖이 만나 인연을 쌓아갈 수 있었다. 그것은 나같이 사회성이 부족하고 너그럽지 못한 성격을 지닌 이들에겐 더할 나위 없는 축복이

고 행운이라 믿고 있다.

도자기 가마를 해나가면서 무엇보다도 정신적으로 우리를 이끌어 줄 분을 만나게 되기를 소원했다. 정말로 자연스럽게 세 분의 정신적 지도자를 만나게 되었고, 그분들의 뜻을 따르려고 애썼다. 아마도 최초의 인연은 혜곡 최순우 선생이셨고, 다음은 법정스님, 마지막 분은 일창 유치웅 선생이셨다.

최순우 선생님

최순우 선생은 당시 국립 중앙박물관장으로 재직 중이셨다. 첫 번째 백자전을 마련하고는 전시회 안내책자의 서문을 써달라고 나는 무모하게도 그분께 부탁드렸다. 선생은 나의 전시 계획을 황당하게 느끼셨던지 서문을 써주시기 전에 전시회가 얼마나 중요하고 어려운 것인가를 일깨워주시면서 반대한다는 의견을 보이셨다. 그러나 이미 물이 쏟아진 격으로 구하기 힘든 전시장을 정해놓은 상태라 진퇴유곡이었다. 어처구니없게도 문둥이 떼쓰듯 사정하니 서문을 써주셨을 뿐만 아니라 전시회 문을 여는 전날 진열하는 것까지 봐주셨다. 이렇게 서문을 받는 데는 마땅히 사례를 해야 한다는 얘기를 듣고 최소한의 예의로 봉투를 가슴에 품고 박물관장실을 찾았다. 선생은 "어렵게 김 선생이 도자기를 하는 데 도와주진 못할망정 부담을 줘서는 안 돼요!"

하며 단호히 사양하셨고, 나는 그대로 나오고 말았다.

그 후 제4회 공간대상 의장상을 받는 자리에서 내 작품을 보고 몇 번이고 감탄을 하셨다. 불수감(佛手柑)이라고 직접 이름을 지어주시고는 박물관에 기증할 수 있겠냐고 제안하셨다. 그까짓 게 무슨 작품이라고 아무렇게나 기분 나는 대로 만든 유치하기 짝이 없는 꽃 모양의 백자 형태에 불과한데, 그렇게 감탄하시니 오히려 송구할 뿐이었다. 사실 그 작품은 가마를 시작하고 몇 달 안 되어 만든 것이었다.

당시 나는 공간대상이 있는지조차 몰랐을 뿐만 아니라 그런 데 응모한다는 것을 주제넘은 짓으로 여겨 눈곱만큼의 관심도 없었다. 그러나 우리 가마에 와서 출품작을 준비하는 모 대학 도예과 출신의 여성이 하도 함께 내보자고 권유 아닌 강요를 하는 바람에 "그럼 아무거나 내어보지." 하는 기분으로 갖다 내었다. 호맹이를 훔친 격이었다. 그러고 보니 졸지에 도예가가 되었고 우쭐한 기분이 들기도 했다. 그 이후 최순우 선생은 우리를 각별히 취급하셨다. 국가를 대표해서 하는 수치례 해외전에 단골로 참가할 수 있었을 뿐만 아니라 나의 작품이 대표격이 되어 신문이나 초대장에 소개되기도 했다.

공간대상을 받은 '불수감(佛手柑)'

지금 이 순간에도 선생께 죄송스러운 것은 선생을 단 한 번도 일부러 찾아뵙지 않았다는 것이다. 최소한 우리가 스스로 서는 데 크나큰 힘이 돼주신 우리 문화계의 최고 어른께 우리는 해가 바뀌어도 연하장 하나 올리지 못하는 숙맥이었다. 그래도 양심은 있어서 오는 정초부터는 댁으로 세배를 가야겠다고 다짐하고 있었다. 불행히도 그 해가 되기 전 10일쯤에 입원해 계신 장인 문병을 갔다가 공교롭게도 엘리베이터 안에서 환자복을 입은 초췌한 모습의 선생을 뵙게 되었을 때 너무나 뜻밖이었고 죄송스러웠다. 결국 그 연말을 넘기지 못하고 타계하셨으니 안타까울 뿐이다. 너무나 죄송하고 애달파 정성들여 만든 석류함에다 가마에서 딴 대추를 가득 담아 포장해서 정초에 성북동 댁을 찾아 올리고 무릎 꿇어 사죄하는 것으로 선생과의 인연은 끝을 맺게 되었다.

법정스님

적어도 내가 아는 분으로 안목이 가장 높은 분은 혜곡 최순우 선생과 법정스님으로 믿고 있다. 법정스님과의 인연은 그분의 수필집《서 있는 사람들》로부터 비롯된다. 당시 우리 가마 근처에 D화학이라는 플라스틱 회사가 있었는데 사장이 여성이었다. 그녀는 교편도 잡았고 기자생활도 했다는데 가끔 가마에 와서 책 애기를 나누곤 했다. 한번

은 내가 《서 있는 사람들》을 읽고 난 감동을 얘기하니 그녀 또한 읽었다고 했다. 그 내용 속에는 법정스님이 다기를 구하려 인사동에 들렀는데 웬만한 것은 너무 비싸고 그렇지 않은 것은 마음에 안 들어 그대로 돌아오셨다는 얘기가 있었다. 나는 소위 도자기를 하는 위인이 그렇게 정신적으로 많은 감동을 받았는데 그 보답으로 다기 한 벌쯤 선사했으면 좋겠다고 지나가는 말로 했다. 그 사장은 마침 순천이 고향이었고 불교신도였다. 그녀가 어느 날 갑자기 스님을 모시고 왔는데 그것이 인연의 실마리가 되었다. 스님은 몇 번이나 "때깔이 참 좋군!" 하면서 다시 오겠다고 약속하셨다.

그 이후 우리는 스님과 자연스레 교류했다. 대체로 일 년에 두 번씩 방학이면 식구들이 불한당처럼 밀고 들어가 밥 얻어먹고, 차 마시고, 과일을 죄다 동을 내면서 많은 말씀을 들었다. 우리는 꼭 철부지 아이들처럼 부부 싸움한 것까지 고해바치고 심판을 기다렸다. 더구나 집안에 해결 못할 어려운 문제가 있으면 스님의 지혜를 강요하다시피 우려먹었다.

솔직히 말하자면 스님은 서릿발처럼 철두철미 냉철한 기상을 풍기셨다. 안광이 번뜩이는 그 시선 앞에서는 트릿하게 놀다가는 당장 혼쭐이 나서 도망을 쳐야 할 것 같은 분위기였던 것도 사실이다. 물론 시일이 지나면서 서로간의 이해의 폭이 깊어지고, 스님도 어쩔 수 없이

불일암에서 법정스님과 함께

연로해지시니까 차츰 따뜻한 인정미가 스며 나와 우애 같은 육친의 정처럼 우리 가슴을 뭉클하게 해주었다.

우리가 30년 넘게 변함없이 존경하고 따를 수 있었던 것은 불가사의한 것이었다. 언젠가 스님께서 "우리가 30년 넘게 이렇게 지낼 수 있다는 것이 신기해요. 김 선생도 나 못지않게 까다로운 성미인데…" 하셨다. 아마도 우리가 이해할 수 없는 그 무엇이 작용했기에 버르장머리 없는 나 같은 인간을 스님께서 따뜻하게 감싸면서 인연이 지속되지 않았나 하고 생각한다. 애석하게도 스님은 이제 세상에 안 계신다. 좀 더 사셨어도 좋으련만 그렇게 훌쩍 떠나시다니….

스님은 투병 중에도 우리의 행사에는 참석하셨다. 스님의 다비식 날 전국에서 몰려든 애도객들이 인산인해를 이룬 걸 보면 스님의 위상이 어떠했는가를 알 수 있다. 남에게 바늘 끝만큼도 폐를 끼치고 싶어 하지 않았던 그분의 일상을 돌이켜보면 어떤 때는 너무 매정하게 보이기까지 했다. 하지만 남몰래 수많은 사람들에게 자선을 베푸셨던 걸 보면 스님은 검소하고 칼날 같은 절제된 '무소유'의 실행력과 양극을 갖추고 있었다고 봐야 옳을 것이다. 아무튼 그분의 정신이 담긴 여러 권의 책은 지금 이 순간에도, 먼먼 미래까지도 우리를 맑고 향기로운 세계로 이끌어 주리라 믿는다.

일창 유치웅 선생님

유치웅 선생(一滄 兪致雄)은 내가 만나본 분 중에 이렇게 훌륭한 분이 또 있을까 싶게 대단한 인품을 지니신 분이셨다. 나를 볼 적마다 "김 선생, 역사에 남을 만큼 훌륭한 작품을 남기시오. 돈이나 세속적인 영예 같은 것 생각 말고…." 하셨다. 그분의 청렴결백한 정신과 세상사를 꿰뚫어 보는 혜안, 그 놀랄 만한 천재성과 국학(國學)에 대한 깊고 넓은 실력, 그리고 물이 흐르듯 유연하게 쓰시는 초서와 한글체에 이르기까지 지극히 자연스럽고 묘미 있는 필체를 보면 나 같은 무식쟁이도 마음이 편안해지고 기쁨이 샘솟는다.

선생은 98세라는 고령에도 불구하고 늘 홍안에다 활력이 넘치셨다. 초서로는 우리나라 최상의 자리를 차지하고 계시면서도 생전에 전시회를 한 번도 열지 않을 정도로 겸양과 절도를 갖추고 계셨다. 선생의 백세를 계기로 제자들이 예술의전당에 마련해드린 전시회는 놀랄 만한 것이었다. 다만 선생이 안 계신 전시라 아무리 훌륭하다 해도 허전하기 이를 데 없었다. 선생 생전에 이렇게 성황을 이루는 전시를 했더라면 얼마나 좋았을까 하는 생각이 자꾸 들었다.

나는 정양완 선생을 통해서 선생을 뵙게 되었다. 정 선생은 국문학자로 조선조 여인의 마지막 상징이라고 할 만큼 학문과 인품, 멋까지 두루 갖추고 있는 참으로 귀한 분이시다. 붓글씨 또한 얼마나 우아하

고 자연스러운지 그분의 글씨를 부채에 써달라고 떼를 써서 욕심을
채우기도 했다.

　세월은 쉬지 않고 밤낮을 가리지 않고 물처럼 흘러 내 인생의 지주
였던 세 분의 스승님들은 이 세상에 없으시니 인생무상을 새삼스레
느끼지 않을 수 없다.

원형 그대로의 음식

청소년기 고향에서 농사짓던 시절, 나는 힘은 들었지만 농사에 어느 정도 재미를 붙이고 있었던 것 같다. 그때만 해도 논농사 밭농사를 단지 곡식을 생산해 굶어 죽지 않으려는 수단으로만 치부해버릴 수는 없었다. 농사는 그 자체로 신비롭고 놀라웠으며 의미가 있는 일이었다. 가을철이 되면 콩만 보더라도 그 종류가 너무나 다양해서 갖가지 보석들을 닦아놓은 것처럼 윤기가 흘렀다. 어쩌다 장날 싸전을 가면 멍석마다 쏟아놓은 쌀의 종류가 얼마나 많았던가. 그 쌀의 크기와 빛깔, 맛에 이르기까지 우리가 생산한 각종 곡물의 특성이 신비하기까지 했다. 세상이 발전하고 좋아졌다지만 이런 묘미는 이제 찾으려야 찾을 길이 없다. 오직 효율성만을 위주로 한 다량생산에서 나온 단일 품종만이 판을 치는 세상이 되고 말았다.

보라! 옛날에는 얼마나 많은 품종들이 제각기 특성을 나타내며 아우성을 하고 있었던가! 곡식은 물론이고 사과, 참외만 하더라도 얼마나 다양한 생김새와 맛과 향기를 뽐냈던가. 그 시절 청과물 가게 앞을 지날 때면 교향곡이 퍼져 나오듯 신선한 향기가 한꺼번에 밀려 나오던

기억을 결코 잊을 수 없다. 사과 하나를 사다 깎아도 그 향기가 방안을 가득 메우던 그 시절이 그립지 않은가. 대량생산이란 걸 한답시고 수십 년 동안이나 반(反)자연적이라고 하기에도 모자라 거의 폭력에 가까운 수단으로 작물들을 길러냈다. 그 결과 정작 그 속에 스며 있는 그 식물 자체의 특성과 에센스를 말살해버렸다. 농산물의 단일한 재배방식이나 다량생산을 위한 농법에서 생긴 획일성으로 집집마다 해먹는 음식까지도 별 차이가 없어졌다. 단일성이나 보편성은 우리 인간 자체까지도 그렇게 만들어버린다. 저마다 지녀야 할 향기가 사라져버린 지 벌써 오래다. 이렇게 무미건조한 사람들과 그들이 이어가는 인간관계는 삭막하기까지 하다. 세상 사는 맛조차 잃어버리게 만든다.

음식 얘기가 나온 김에 쓰디쓴 예를 하나 더 든다. 옛날에는 집집마다 그 집안만의 독특한 음식 맛이 있었다. 그리고 그 집의 전매특허처럼 잘하는 음식이 있었다. 집집마다 담그는 간장 된장 고추장 맛이 달랐다. 담그는 방법이나 정성 내지 비법뿐만 아니라 그 집 대대로 내려오는 가풍과 주부의 손맛에서 차이가 났다. 그런데 지금은 어느 집을 가나 모양새와 맛이 하나같이 같다. 더구나 참을 수 없는 것은 이름 있고 잘한다는 음식을 보면 주객이 전도돼 있으며 겉치레를 위주로 한 것이 대부분이다.

비근한 예로 우리와 한 집안처럼 지내는 궁중음식 전문가의 약과만

하더라도 흡족하지 않다. 적어도 약과 분야에서는 우리나라를 대표할 만한 분으로 여기고 있는데 그 질감과 맛이 주는 깊이는 기대에 한참이나 못 미친다. 언젠가 내가 전시를 할 때 J선생이 해준 약과는 투박하고 너무나 못생겼지만 입에 넣기가 무섭게 입안에서 살살 녹았다. 그윽하고 고소하고 달콤한 맛뿐만 아니라 입속에서 맴도는 그 촉감은 어떻게 표현할지 모를 정도였다.

어쩌다가 우리 음식 문화가 이 지경으로 변질되고 왜곡되었는지 나는 영 못마땅하다. 왜 그렇게 인위적인 재주를 끝도 한도 없이 부려서 입맛을 가시게 하는지 이해가 안 된다. 언젠가 양식 있는 어떤 댁에 갈 기회가 있어 수박 대접을 받는데, 글쎄 수박을 깍두기 썰듯해서 내왔다. 사과를 깎아도 불고기감 썰듯 쪼개고, 밀감 같은 것은 중간 허리를 반쪽으로 내지 않으면 껍질을 까서 알알이 떼어 담아 오고….

너무 흉을 심하게 보나 자책하지 않을 수 없지만, 그 옛날 시골 아낙네들이 온종일 밭을 매고 들어오면서 목화밭의 배추 두어 포기 뽑아 다래끼에 메고 와선 대충 씻어 잎사귀 뚝뚝 떼어내 겉절이 한 즉석 음식이 진짜 좋은 음식이라고 나는 믿고 있다. 잘 모르는 분이 있을 것 같아 하는 말이지만 목화밭은 보통 햇볕이 잘 드는 메마른 데가 적지다. 이런 목화밭 골 사이에 드문드문 뿌려둔 배추는 노리끼리하게 마디게 자라 냉이처럼 납작하게 땅에 깔려 있는 불량품 같은 배추가 된

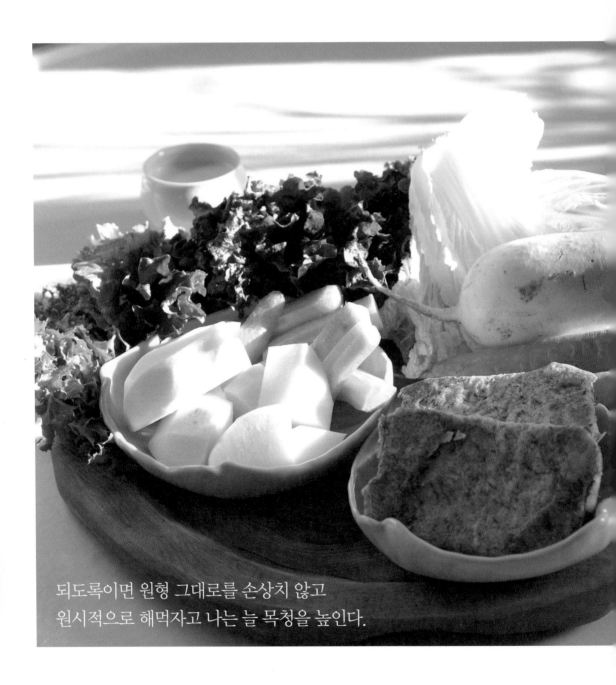

되도록이면 원형 그대로를 손상치 않고
원시적으로 해먹자고 나는 늘 목청을 높인다.

다. 이런 배추의 겉절이야말로 그 씹히는 촉감이나 고소한 맛의 묘미 뿐 아니라 생명력 넘치는 건강한 음식이라고 강조하고 싶다.

되도록이면 원형 그대로를 손상치 않고 원시적으로 해먹자고 나는 늘 목청을 높인다. 그러기에 우리 집에서 대접하는 음식은 절대로 요리가 아니라고 강조한다. 다만 우리가 신선하게 키운 재료를 가지고 옛날 시골 사람들이 해먹던 방식대로 해먹기를 주장하는 것이다. 시대에 안 맞게 그렇게 까탈을 떨어도 그 옛날 시골에서 먹던 그 맛은 어디론가 도망질치고 말았다. 무쇠밥솥에 밥을 뜸 들이는 동안 고쿠락(아궁이) 속에 불을 끌어내고 올려놓은 된장 뚝배기, 이글거리는 숯불 위에서 보글보글 끓는 뚝배기를 밥상 한가운데 올려놓고 퍼먹던 그 맛! 세상이 바뀌고 사람이 바뀌고 모든 생활 패턴이 바뀐 지금에 와서 아무리 넋두리를 해보아야 내 꼴만 우습게 보이는 이 세태가 안타까울 따름이다.

정직한 농사와 시골 음식

　이제부터는 우리가 이 시점까지 문을 닫지 않고 농사와 도자기를 해 낼 수 있게 관심과 도움을 주신 분들의 이야기를 일부 기록에 남기고 넘어가야 할 것 같다. 나는 곧잘 우리가 짓는 농사와 만드는 도자기가 수레의 양쪽 바퀴와 같다고 이야기한다. 나는 비교적 정직하게 옛날 식으로 열심히 농사를 짓고 있다고 자부하고 있다.

　장사도 아니고 농사를 짓는 데 정직하게 짓고 있다는 소리를 한다 는 자체가 오늘날의 농사가 얼마나 눈가림으로 바람직하지 못하게 되 어 돌아가고 있는가를 보여준다. 옛날 같으면 땅을 내 몸처럼 정성껏 가꾸어 기름지게 하면서 먹을거리를 빼먹었다. 그렇지만 현재는 아니 다. 무지막지한 폭력적 기계와 화학비료, 제초제, 비닐 따위로 땅을 학 대하고 질식시켜 가며 농산물을 생산하는 것이 보편화돼 있다.

　적어도 우리는 옛날 원시적 농법을 고수해가며 농사를 지으려고 안 간힘을 쓰기 때문에 우리 밭에서 나오는 먹을거리는 우선 건강하고 맛이 좋다. 우리 음식은 결코 재주를 피운 요리가 될 수 없다. 그냥 시 골 음식이다. 지극히 소박하게 농사짓는 사람들의 일상의 음식에 불

과하다. 그것은 다시 말해 될 수 있는 한 원형 그대로의 상스러운 밥상이라 경멸을 당해도 고스란히 받아들일 수밖에 없겠다. 그럼에도 불구하고 이런 밥상을 대접받는 사람들은 거의가 다 허발하여 먹는다. 오늘날 온갖 희귀한 향신료와 갖은 재주를 다 부려 내놓은 세련된 음식에 길들여진 사람들이 투박하고 촌스런 원형 그대로의 재료로 만들어낸 음식에 깊은 향수를 느끼는 것만은 어쩔 수 없는 현상이다. 이런 음식은 비록 얕은맛은 없을망정 깊은 맛이 나고 씹어 넘기는 그 촉감과 신선함은 먹고 난 다음의 기분을 흐뭇하게 해놓는다. 나는 이런 음식을 단순히 싱싱하고 신선하다는 것을 넘어서 살아 있는 생명력을 느끼게 하고 면역력과 활력을 불러일으킨다고 믿는다.

'미꾸라지가 용 됐다'는 말도 바로 나를 두고 한 소리같이 느껴질 때가 더러 있다. 물론 용은커녕 실뱀 정도나 될까 말까 한 처지이지만 적어도 내게는 그 실뱀이라는 것이 하늘을 승천하는 용만큼은 되는 듯하다. 내 현실에 만족하고 고마워하고 있으니 어찌 이 비유가 떠오르지 않겠는가. 지극히 소시민적이고 소박한 나에게 이상이란 기껏해야 굶지 않으며 남에게 구차스런 소리 하지 않고 살면 더 바랄 게 없는 것이다. 그리고 손바닥만 한 마당에 좋아하는 꽃을 키울 수 있고 채소라도 키워 먹을 수 있다면 됐지! 하는 것이다. 거기서 좀 더 욕심을 부린다면 내 식구 내 입 먹을 농사를 지어 좀 여유가 있어 누가 찾아와 며

칠씩 함께 있어도 양식 걱정 하는 일 없이 때에 따라서는 나누어 먹을 수 있는 여유를 갖고 사는 것 아니겠는가.

내 분복이야말로 누구를 더 부러워하겠느냐며 자족감에 넘쳐 미친 놈처럼 나는 운이 좋은 인간이야! 하고 몇 번씩이고 뇌까려 보기도 하는 것이다. '초년고생은 금을 줘도 못 산다'는 옛말이 있듯이 만약 내가 초년에 고생하지 않고 호의호식하며 남부럽지 않게 살았다면 이런 별것도 아닌 내 처지를 이토록 감동해서 떠벌일 수 있을지 의문이 아닐 수 없겠다.

어렸을 적 어머니께서는 지나가는 소리처럼 "기철이는 부자로 잘 살 거여."라는 말을 심심찮게 하셨다. 주역을 하신 것도 아니고 그렇다고 무당 같은 신기가 있는 것도 아니었건만 뭘 보시고 그렇게 말씀하셨는지 대충 짐작을 해보면, 나의 띠가 닭띠인데 내 생일이 타작마당에 곡식이 지천으로 널려 있는 때라서 장차 의식 걱정은 안 할 것이라는 지론이셨다. 과연 그럴 만한 이유가 있는 띠와 생일이 잘 맞아 떨어진 경우라고 봐야 할까. 아무튼 거듭 되풀이 하지만 나의 그 지겨운 가난에 대한 원수를 갚는 것이 최소한 밥걱정 않고 찾아오는 사람 밥 대접해서 보내는 것이 풀린 셈이 되었다.

그럼에도 불구하고 어머니에 대한 불효는 고스란히 그대로 껴안고 있어야 하니 이 일을 어쩐단 말인가! 살아생전 좀 더 여유가 있어서 자

식으로서 최선을 다해 보답했어야 했건만 돌아가시고 나서 아무리 입방아를 찧어본들 다 허사다. 돌아가시기 전 어떻게 해서라도 곤지암 도자기 가마를 한번은 모시고 와서 보여 드렸어야 했는데 그러지 못한 것이 무엇보다 후회스럽다. 몇 년을 도자기 한다고 들락대면서 다음으로 다음으로 미루다 아주 떠나시게 한 그 이기적이고도 앞뒤가 꽉 막힌 이 주변머리 없는 인간이 혐오스럽기만 하다.

글쓰기의 원천은 어머니

　어찌 어찌 굴러오다 보니까 농사와 도자기, 거기다 글쓰기(수필인지 뭔지 그냥 넋두리에 불과한 잡소리)까지 이것저것 어설프게 하게 되었다. 뭐 하나 제대로 해내지도 못하면서도 여럿을 끌어안고 있는 꼴이 되고 말았다. 농사는 어렸을 적부터 원하던 것이고, 도자기 또한 늙음을 어떻게 활력 있게 살까 고민하다 선택한 부분이지만 글쓰기야말로 우습게 끼어들게 된 것 같다. 대학은 영문과를 다녔지만 솔직히 영문학을 공부하고 싶어서도, 아니면 문학에 관심이 있어서도 아닌 그냥 영어를 하도 못하니까 오기로 가본 것에 불과한 것이다. 그러니 이런 엉터리 상태에서 무슨 영문학, 문학이 눈앞에 어른거릴 리가 있었겠는가. 다만 취직해서 먹고사는 수단으로 불가피하게 택한 방편이라고 해야 솔직한 고백이다.

　우물쭈물 하다 보니 수필집이라는 것을 내게 되었고, 글 청탁이라는 것도 받게 되니 손도 안 대고 코푸는 격으로 수필가라는 딱지가 붙게 되었다. 부끄러운 얘기지만 나는 흙을 가지고 그릇을 빚듯 글도 나오는 대로 마구 써 붙이는 습성이 굳어버렸다. 그러고 보니 내 글 쓰는

재주가 어디로부터 온 것인지 한번은 곰곰 생각해볼 기회가 있었다. 결론은 어머니였다. 어머니의 그 재능이 일부나마 내피에 스며들었다고 믿고 있다.

어머니는 한번 옛날이야기를 시작하면 끝도 한도 없이 이어 나가셨다. 원 줄기에서 가지를 치고 그 가지에서 또 가지를 쳐 수없이 뻗어나가 망을 쳐서 세상 오만 가지 잡다한 일들을 꿰고도 삼천포로 빠지는 게 아니라 용케도 다시 원줄기로 돌아와 거기서부터 또 다른 세상의 문을 여는 것이다. 어머니의 얘기를 듣다 보면 소설 수십 권은 읽은 것 같은 흡족함이 있었다. 뱃속은 꼬르륵 소리가 나도 가슴은 포만감으로 가득하여 내일 또 해달라고 매달리곤 했다.

"옛날 얘기 좋아하믄 가난하더. 이젠 당최 얘기해달라구 조르지 마! 이번이 끝이여!" 이 말씀은 지당하고도 지당한 경고였다. 식구들이 굶지 않고 밥을 끓여 먹으려면 땔나무 해와야지, 밭에 나가 김매야지, 방아 찧어야지, 어디 그뿐인가. 물 길어 와야지, 쇠죽 쑬 여물 썰어야지, 목화 따다 씨아 틀어 솜 만들고 실 자아야지, 베 짜야지, 식구들 옷 만들고, 그 밖에도 많은 일을 해야 할 시간에 멀쩡히 앉아 뭐 하나 보탬되지 않는 옛날 얘기꽃만 피운다고 누가 옆에 앉아 밥 떠 넣어주는 시절이 아니었다. 그래서 빌어먹는다는 말이 나와도 할 말이 없었다.

좌우지간 어머니의 옛날 얘기는 맛있었다. 살이 붙고 양념을 쳐서

구수하고 달콤하고 나긋나긋하고 아슬아슬 스릴도 있고, 당장 귀신이
잡아먹을 것 같이 무섭기도 하는가 하면, 정말로 슬프고 가슴이 애처
로워 눈물을 짜기도 하고, 무섭다고 이불 속으로 파고 들어가 서로 부
둥켜안고 숨을 못 쉬기도 했던 것이다. 그래도 그 뼈대는 권선징악의
통쾌감을 여운으로 남겨주면서 얘기는 아쉽게도 끝났다.

농사와 도자기 가마 운영

어머니 생전에 부자로 살 거라고 축원해주신 덕으로 남의 집으로 돈 빌리러 갈 일 없이 밥 굶지 않고 잘 살아왔다고 믿고 있다. 그것은 모든 게 넉넉해서가 아니라 내 처지에 맞게 알뜰하게 자제하며 살아온 까닭이다. 우리가 하루하루 살아가는 데 먹고 싶은 것, 입고 싶은 것, 가고 싶은 데 구경 다 해가며 소위 인생을 즐기는 쪽으로 나갔다면 쪽박밖에 찰 것이 없었을 것이다. 남 놀러 다닐 때 두더지처럼 처박혀 일하고, 그렇게 피땀 흘려 번 것을 알뜰하게 모아 집칸 장만하고 농사지을 전지 마련해서 한 발 한 발 나가다 보니까 졸지에 재산가나 된 양 주위에서 찧고 까부는 게 아닌가 여긴다. 아마 선대 초부터 물려받은 땅이라도 많다면 지독한 구두쇠니 노랑이니 좁쌀이니 하며 빈정대진 않을 것이다.

사람들은 하나같이 내 면전에 대놓고 "이젠 돈을 쓰세요! 죽으면 지고 가려고 그러세요?" 한다. 이 말은 당신 자신, 당신 부인, 당신 식구들을 위해 쓰란 뜻이겠지만 단순히 그렇게만 해석할 문제가 아니다. 거기엔 사회를 위해, 어려운 이웃을 위해 나누라는 참 뜻이 숨겨져 있

는 것까지 못 알아듣진 않고 있다. 참으로 답답한 노릇은 어느 누가 봐도 굶어 죽어도 배 터져 죽었다고 단정할 것이 뻔하기 때문에 없다고 하면 으레 입버릇처럼 나오는 엉구럭으로 매도당하게 돼 있으니 나로서는 거기 대해 할 말이 없다. 모든 객관적인 겉껍데기는 절대로 궁색한 게 아니기 때문에 노욕으로 꽉 뭉친 수전노로밖에 비치지 않는 것이 야속할 따름이다.

여기에서 문제의 핵심은 우리가 하고 있는 농사와 도자기 가마의 운영 실태에서 비롯된다. 막말로 농사고 도자기고 다 때려치우고 있는 것 가지고 살면 돈 때문에 지지리 궁상은 떨지 않을 것이다. 맘먹기에 따라서 뒤늦게나마 하고 싶은 것이기에 신물이 나도록 해대도 평생 궁색할 이유가 없을 것 같기 때문이다. 우리 내외는 때때로 꼭 이렇게 돈 때문에 신경 소모하며 인심 잃지 않고 살 수 없을까 하면서 해답을 피차간에 구하지만 결국은 뾰족한 해답을 찾지 못하고 제자리로 돌아오고 만다.

농사짓는 것이란 내 몸뚱이 직접 움직여 밤낮 모르고 한다 해도 거기 드는 비용이 만만찮다. 그런데 월급 주며 온갖 농자재·농기구 비용, 비료·농약 등에 수시로 지불해야 하는 비용이 농산물 팔아 충당된다고 생각했다간 큰 착오다. 그것도 남들이 다 쓰는 제초제, 비닐, 농약 따위를 거부하고 옛날식 농사를 짓자니 그 노력과 비용은 몇 배

로 드는 게 사실이다. 그러면서도 항상 죄진 기분이다. 오뉴월 땡볕에서 콩밭 매고 기진맥진해 들어온 가마 식구들을 대할 때마다 작업실에서 다리가 부러지게 서서 일을 했으면서도 혼자 시원한 방안에서 놀다 들킨 사람처럼 어디라도 숨고 싶은 심경인 것이다. 기껏 비위를 맞추느라 수고했다고 몇 번씩 비굴한 미소와 아양을 떨어야 하니 이게 무슨 짓인지 모르겠다. 그 손해나는 농사를 이렇게 눈치봐가며 꼭 지어야 하나. 정말 못난 짓을 자초하고 있는 게 아닌가 하여 자신감을 잃고 만다.

그러나 결론은 더 큰 데서 의미를 찾아내는 것이다. 우리가 이렇게 건강하게 제대로 농사지어 먹고살기 때문에 이나마 건강을 유지하고 있는 게 아닌가. 하나부터 열까지 모든 식품은 자기가 생산해서 건강하고 신선한 음식물을 만들어 아침 점심 저녁을 맛있게 먹을 수 있다는 자급자족의 뿌듯함이 절대로 그냥 되는 것이 아니라는 것을 수시로 깨치면서도 회의를 느끼는 까닭은 그 현실이라는 것이 그렇게 너그럽지 못하기 때문이다. 다른 한편으로 도자기도 옛날 전통을 고수하며 고집스레 해나간다는 게 내 능력으론 힘든 일이다.

결론은 그냥 하는 데까지 이대로 해나가자는 것으로 결국 도로아미타불이 되고 말았다. 다만 농사짓는 데 지나치게 드는 비용은 병원에 갖다 줄 돈을 돌려쓰는 것으로 위안을 삼기로 했다. 나이 여든에 아직

도 일할 수 있고, 비교적 좋은 사람들과 자연스럽게 교류할 수 있는 것은 도자기라는 매개체가 있기 때문이며, 정신적으로나 건강상으로 활력을 잃지 않고 있다는 사실이 그 이상의 행운이 아닐 수 없다고 믿고 있다. 내 자신이 아무리 죽는 소리를 하고 못해 먹겠다고 아우성을 쳐봐야 내 앞에 펼쳐진 현실은 신선놀음을 하는 것처럼 비칠 것이 뻔하기 때문에 가능한 한 구차하거나 죽는 소리는 안 하려고 한다. 큰일 하는 사람들에 비하면 어린애 소꿉장난 정도 규모의 작은 일에 불과하지만 내 그릇이라는 것이 원체 작아서인지 이것도 벅차 헐떡이고 있다는 것이 부끄러운 노릇이 아닐 수 없다.

잠자듯 눈을 감을 수 있다면

부끄럽든 자랑스럽든 이제는 어떻게 인생을 마무리하느냐 하는 시점에 와 있다. 여든을 살았어도 앞으로 천년만년 살 것처럼 조바심을 해대는 이 늙은 존재의 실상이 가소롭게 느껴지기도 한다. 사람이 죽을 때 잘 죽는 복이 최고라고 하는데 우리 앞에 다가온 이 복을 어떻게 붙들어 안고 눈을 감느냐가 최대 과제로 남아 있다.

나는 평소 절대로 오래 사는 게 능사가 아니라는 소신을 지녀왔고 언제 어떻게 죽어도 식구들이나 남에게 폐를 끼치지 않고 바람처럼 사라진다면 얼마나 좋을까 하고 상상해보곤 했다. 모든 일이 아쉬운 듯싶을 때 끝맺음을 하는 게 좋은 것처럼 죽음 또한 아쉬운 여운을 남길 수 있다면 더 바랄 게 없겠다. 늙으면 그동안 일 많이 했고 고생도 많이 했으니 좀 편안하게 놀고먹고 유유자적하는 삶을 누리는 것도 좋겠지만 나는 이런 소모적이고 무료한 일상을 바람직하게 생각하지 않는다. 늙을수록 생산적이고 활력 있는 나날을 의미 있게 보낼 수 있다면 그 이상의 축복은 없다고 생각한다.

나는 팔구십이나 되는 노인들이 젊은이 못지않게 손발을 움직여 일

하는 모습을 본 일이 있다. 일이란 그 분야가 너무나 다양해서 자기 처지나 능력에 맞게 붙들고 하면 자기 자신과 식구들은 물론, 사회를 위해 공헌(자식들한테 부담이 안 되고 폐만 끼치지 않는다면 그것도 공헌한다고 보니까)하는 셈이 된다. 늙었다고 자기 몸 하나만을 위해 비생산적인 운동이나 그 밖의 소모적인 소일거리로 시간을 채운다면 마무리지어야 할 노년의 나날이 그렇게 아름답게 비칠 리가 없을 것이다. 물론 늙으면 기력도 떨어지고 의욕도 쇠퇴되고 삶이 재미없고 고통스러울 뿐만 아니라 지겨워지게 돼 있다. 거기다 생각지도 못하던 병이 들러붙고, 그래서 추하고 비참해지는 게 공식이다. 오죽하면 '생로병사'란 말이 나왔겠으며, 수많은 종교철학자들이 죽음의 열쇠를 풀려고 그렇게도 별의별 소리를 다 해댔겠는가.

사람은 태어나면 죽게 돼 있다. 문제는 죽는 과정이 그나마 가장 바람직한 게 어떤 것일까 누구나 한 번쯤은 고민하게 될 것이다. 여기서 우리가 젊었을 때보다는 늙어서 잘 살아야 하고, 마지막으로 죽는 순간까지의 과정이 피할 수 없는 최후의 과제라 하겠다. 마지막 바라기는 그동안 살아온 삶을 돌아보며 감사하며 잠자듯이 눈을 감는 것, 어찌 우리가 이 경지를 바라지 않겠는가.

그동안 나는 우리 식구들의 임종의 순간을 여러 번 지켜본 일이 있다. 나의 둘째 형의 경우는 뇌수술 끝에 의식 없이 잠자듯 가셨고, 나

모든 일이 아쉬운 듯싶을 때 끝맺음을 하는 게 좋은 것처럼
죽음 또한 아쉬운 여운을 남길 수 있다면 더 바랄 게 없겠다.

의 맏형수님은 너무나 고통스럽고 험악한 모습을 하며 숨이 멎었다. 독실한 기독교인으로 암투병 중 수혈을 하다 가셨는데 그분은 숨이 멎는 순간까지 "마귀야! 내가 너한테 굴복할 줄 아냐?" 하며 혼신의 힘을 다해 악을 썼다. 아버지는 마지막 숨을 쉬는 순간 그 눈빛이 요원한 피안의 세계를 바라다보는 것처럼 고요하고 혼곤하게 나를 바라보셨다. 그리고 우리 어머니는 마지막 순간까지 돌아가시는 게 서럽고 억울해서 죽기 싫다고 우셨다. 그 밖에도 조카들도 있고 몇 년 전 두 돌 생일을 넘긴 손녀가 세상을 떠나는 모습을 보고는 가슴을 도려낼 만큼 아팠다. 췌장암으로 항암치료를 받으면서 떠나는 그 아기의 모습은 너무나 의연하고 고귀했다. 눈빛 하나 흐트러지지 않고 똑바로 앞을 응시하고 앉아 있는 모습이 백옥을 깎아 빚은 부처님 같았다.

나는 죽음의 마지막 모습들을 보면서 비통하고 원망스러운 고통이 물러난 다음에는 죽음이란 누구도 어쩔 수 없는 허무의 극한점이라는 것을 느끼게 되었다. 생과 사의 경계, 아마 이것만큼은 뚜렷한 차이가 없을 것이다. 살아 있다는 것과 죽어 있다는 사실이 이보다 더 냉혹하게 극과 극의 상반된 차이를 보이는 예가 어디 있겠는가? 그러기에 인생의 궁극적 종착역은 죽음에 와 닿고 그 이후는 아마 영원히 풀 수 없는 불가사의한 문제로 남게 되는지 모르겠다.

나는 이 삶과 죽음의 모호한 경계를 어렴풋이나마 구분 지을 수 없

는 경우를 상상으로도 짐작한 것 같은 느낌이 들 때가 있다. 언젠가도 언급했지만 사람이 늙으면서 기력이 쇠잔해가는 것은 지극히 자연적인 현상이고 바람직하다고 믿고 있다. 그 활활 타던 불길이 다 타고 사위어가는데 그 실낱같은 온기마저 하나도 남지 않고 소진돼가는 순간 그 위에는 솜털보다도 더 가벼운 재마저도 살라지려는 찰라. 이런 것이 삶과 죽음의 모호한 경계가 아닐까 하는 생각이 드는 것이다. 사람의 경우도 온몸의 진기는 다 빠져나가고 앙상한 뼈대와 먼지 같은 살 갗만을 지니고 바늘 끝 하나 움직일 수 없는 극도로 무기력한 가운데 가늘디가는 숨결이 정지된 듯 흐르는 상황이라면 살아 있어도 죽은 것 같고, 죽었어도 살아 있는 것 같은 지극히 애매모호한 상태인 것만은 부인할 수 없을 것이다. 다시 말해 삶과 죽음의 경계가 없어진 상태가 되는 것이다. 나는 이런 끝맺음을 가장 이상적인 죽음이라고 믿고 있다. 활활 타던 불길이 텀벙 꺼지는 고통의 과정이 아니라 다 타고난 재가 맑고 고운 기체가 되어 어디론지 모를 구만리 장천으로 가볍게 올라 사라지는 것, 이것이 최후의 끝맺음이 된다면 얼마나 좋을까 싶은 욕심을 부리게 된다.

감사와 인정을 나누며

뜻밖에 되지도 않는 죽음에 대한 개똥철학을 늘어놨는데 쓰고 보니 고소를 금할 수 없다. 이제 그 공해에 지나지 않을 잡다한 소리를 마무리 짓자니까 솔직히 면구스럽고 창피스럽기 짝이 없다. 전에도 몇 번 언급했지만 나라는 인간은 무엇을 스스로 찾아서 개척해나가는 체질이 아니라 줏대 없이 남이 이끄는 대로, 떠미는 대로 수동적으로 살아온 것만은 어쩔 수 없는 사실이다. 그런 나른한 생활습성은 끝까지 이어져 이 책을 쓰는 데도 예외가 아니다. 그야말로 별 볼일 없는 소리, 남들이 다 알고 있는 소리, 누가 보고 역겹지만 않다면 '할아버지'라고 할 그런 거라도 되면 좋겠는데 막상 써놓고 보니까 황당한 기분에 사로잡히는 것도 사실이다. 그러나 어쩌랴 이미 물은 쏟아졌고 다시 퍼 담을 수도 없다. 떡판에 자빠진 격으로 될 대로 되라는 격으로 배짱까지 생기니 내 변덕은 어쩔 수 없는가 보다.

여기서 한 가지 더 쓰는 데 구실을 제공한 것은 자식들에게 그 아비가 얼마나 구차스럽고 구질구질하게 살아왔는가 하는 것을 좀 더 실감나게 느끼게 해주기 위함이다. 비록 남들처럼 호사스럽게 키우지는

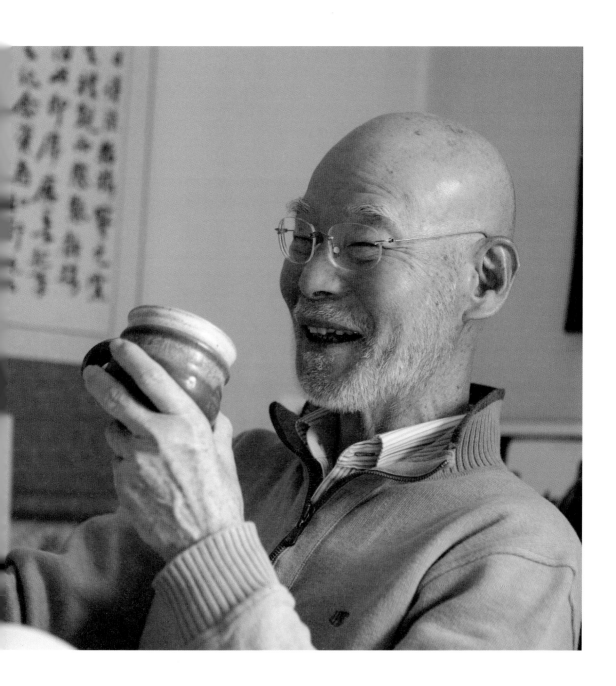

못했을망정 밥 굶기지 않고 공부할 수 있게 뒷바라지를 해준 것만도

감지덕지 느껴보라는 것이다. 물론 이 애비 혼자의 힘이 아닌 저희 어

머니가 반 이상을 담당해서 교직에서 가르치랴, 집안 살림 꾸리랴, 시

집 부모님, 조카까지 껴안고 혼신의 힘을 다 바쳐 눈코 뜰 새 없이 평생을 고심참담하게 노력한 덕분으로 이나마 부끄럽지 않게 살 수 있게 했다는 사실을 알려줘야 하겠기 때문이었다.

사실 우리 집이라는 게 너무나 평범하고 이렇다 내세울 만한 사회적 명성이나 위치를 차지하고 있는 것도 아니다. 다만 열심히 손발 움직여 성실하게 노력한 결과가 적어도 구차스럽거나 불명예스런 소리는 듣지 않고 정말로 운 좋게 이렇게 살아왔다는 것이 어찌 생각해보면 기적 같기만 하다.

우리가 농사를 짓고 도자기를 시종일관 할 수 있었던 것은 절대로 내 힘으로 된 것이 아니다. 위로는 보이지 않는 불가사의한 힘이 보살펴주고, 그리고 수많은 우정 넘치는 이웃의 도움으로 이루어진 것이라고 뼛속 깊이까지 믿고 있다. 그동안 우리를 위해 헌신적으로 마음 써준 분들을 일일이 헤아리자면 책 한 권은 써야 할 것 같다. 세상은 이렇게 인정을 나누고 남을 돕고 하는 가운데 살맛이 나는 것이다. 그런 고마운 일들을 하나하나 되새길 때마다 감사해서 눈시울이 축축해진다.

이 글을 매듭지으면서 한마디 덧붙이고 싶다. 현대과학이고 현대문명이고 자연의 모태 이상 우리를 평화롭고 편안하게 품어줄 곳은 없다는 사실이다.

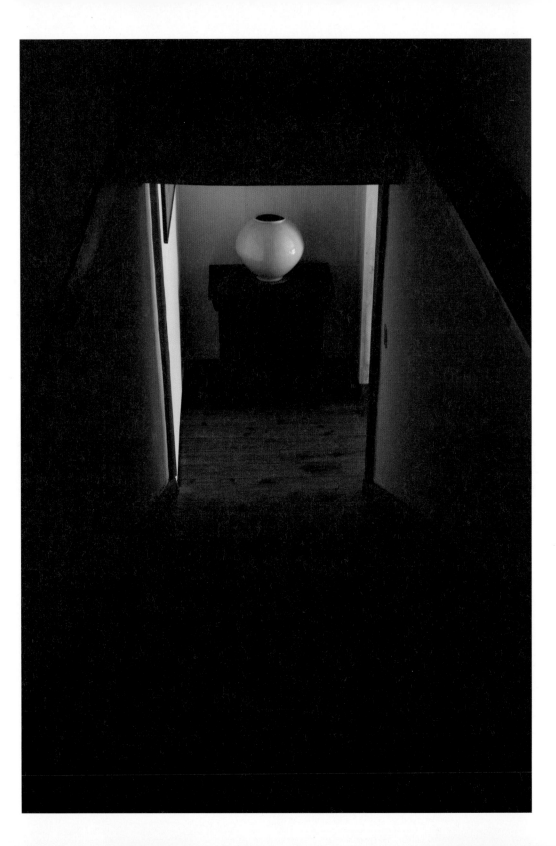